MOONDANCE

GIUSEPPE RIPA
MOONDANCE

CHARTA

Design / Progetto grafico
Mario Piazza, Letizia Abbate (46xy studio)

Editorial Coordination / Coordinamento redazionale
Filomena Moscatelli

Copyediting / Redazione
Emily Ligniti

Translation / Traduzione
Valeria Chiodetti
Elisabet Lovagnini

Copywriting and Press Office / Copy e Ufficio stampa
Silvia Palombi

US Editorial Director / Direttore editoriale USA
Francesca Sorace

Promotion and Web / Promozione e Web
Monica D'Emidio

Distribution / Distribuzione
Antonia De Besi

Administration / Amministrazione
Grazia De Giosa

Warehouse and Outlet / Magazzino e Spaccio
Roberto Curiale

Cover / Copertina
Moondance / La danza della Luna, 2009

Back Cover / Retro di copertina
Space Enchantment / Incanto spaziale, 2009

Edizioni Charta srl
Milano
via della Moscova, 27 - 20121
Tel. +39-026598098/026598200
Fax +39-026598577
e-mail: charta@chartaartbooks.it

Charta Books Ltd.
New York City
Tribeca Office
Tel. +1-313-406-8468
e-mail: international@chartaartbooks.it
www.chartaartbooks.it

For us, as the Directors of the Leica Gallery, there is a tri-fold joy in the Giuseppe Ripa exhibition which is eponymous to this eagerly awaited sixth collection of images published by the internationally renowned fine arts publishing house Charta, with headquarters both in Milan and New York.

Firstly, it is the strength of Ripa's work which imparts a strange yet tender beauty across the walls of the Leica Gallery. In Giuseppe Ripa's photographs the quotidian evolves into the ethereal.

His landscapes, with or without human habitation, uniquely fulfill the *Merriam-Webster* definition as "a portion of territory that the eye can comprehend in a single view." But, the subject-matter almost always appears to be in mitosis—what we see is one complete step in an inevitable future expansion through division, perhaps, in some images to become new universes of infinite replication and growth. Thus, as we view the exhibition, there is an amazing bifurcation between an immediate face-to-face reality and a deeper one that is visually ambiguous as it foretells what may be futuristically more than we now can comprehend and thus dissolves the immediacy of the reality before us into something far greater.

Secondly, the exhibition has been personally curated by Renato Miracco, the celebrated art historian and author who has curated critically acclaimed exhibitions at such institutions as London's Tate Modern, Madrid's Reina Sofia, Rome's Camera dei Deputati, and New York's Metropolitan Museum of Art for the recent Giorgio Morandi exhibit.

Thirdly and finally, the Ripa exhibition marks the second installation of a new series of artistic cooperation between the Leica Gallery and the Italian Cultural Institute of New York, of which Miracco is the Director.

We can only hope that, analogous to a central element of Ripa's work, the program will expand, grow, and regenerate throughout the years to come.

Per noi, come direttori della Leica Gallery, la mostra di Giuseppe Ripa, eponima di questa tanto attesa sesta raccolta di immagini pubblicate da Charta, rinomata a livello internazionale nel settore dell'editoria d'arte, con sede a Milano e a New York, è fonte di triplice gioia.

In primo luogo perché la forza dell'opera di Ripa trasmette una strana ma romantica bellezza attraverso le pareti della Leica Gallery. Nelle sue foto il quotidiano si evolve in etereo; i suoi paesaggi, con o senza dimore umane, corrispondono pienamente alla definizione del *Merriam-Webster* "una porzione di territorio che si abbraccia con un solo sguardo."

Ma quasi sempre l'argomento sembra essere in mitosi: ciò che vediamo è una fase compiuta di un'inevitabile futura espansione mediante divisione, forse in alcune immagini destinate a trasformarsi in nuovi universi di riproduzione e crescita infinite. Così, visitando la mostra, assistiamo ad una stupefacente biforcazione, il faccia a faccia tra una realtà immediata e una più profonda, visivamente ambigua quando pronostica ciò che in futuro potrebbe essere qualcosa di più di ciò che ora comprendiamo, e così annullando l'immediatezza della realtà che abbiamo davanti in qualcosa di molto più grande.

In secondo luogo perché la mostra è stata curata personalmente dal professor Renato Miracco, apprezzato storico dell'arte e curatore di mostre acclamate dalla critica per istituzioni prestigiose come la Tate Modern di Londra, il Reina Sofia di Madrid, la Camera dei Deputati di Roma e il Metropolitan Museum of Art di New York per la recente mostra di Giorgio Morandi.

Infine perché la mostra di Ripa costituisce la seconda realizzazione di una nuova serie di collaborazioni artistiche tra la Leica Gallery e l'Istituto Italiano di Cultura di New York, diretto dal professor Miracco. Possiamo solo sperare che, analogamente a un elemento fondamentale dell'opera di Ripa, il programma si amplierà, crescerà e si rigenererà negli anni a venire.

Rose and / e Jay Deutsch
Directors / Direttori Leica Gallery
New York City

This book has been published
on the occasion of the exhibition /
Questo libro è pubblicato
in occasione della mostra

Giuseppe Ripa: Moondance

Leica Gallery
14 January / gennaio – 27 February / febbraio 2010
670 Broadway, New York 10012
tel. +1-212-777-3051

Under the auspices of / con il patrocinio di

Italian Cultural Institute of New York
Istituto Italiano di Cultura, New York
686 Park Avenue, New York

Renato Miracco
Director / Direttore

Simonetta Magnani
Attaché for Cultural Affairs /
Addetta agli Affari Culturali

Renata Rosati
Promotion and Development /
Promozione e sviluppo

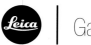
Gallery

J. R. Deutsch
Rose A. Deutsch
Directors / Direttori

Special thanks to:
Renato Miracco,
brilliant Director of the Italian Cultural Institute of New York
and curator of the exhibition *Moondance*,
Simonetta Magnani and **Renata Rosati**
of the Italian Cultural Institute of New York
for their organizational contribution,
Rose and **Jay Deutsch**
Directors of the Leica Gallery of New York,
for their expertise and availability,
Giuseppe Liverani, Francesca Sorace, Silvia Palombi,
and the entire staff at Charta for their precious collaboration,
Edvige Ripa
for her art advice and the cover concept,
Parolini in Milan
for black and white hand printing of the photos,
Alberto, Barbara, and the **astrobaby Anna Olivo**
for their friendly participation,
Umberto Monti and **Emanuela Malberti**,
friends and companions of many journeys,
Daniele Toschi
for the helpful advice.

I also wish to thank:
The Rose Center for Earth & Space
at the American Museum of Natural History, New York,
The Science Museum, London,
Natural History Museum, London,
Museo Civico di Rovereto
for the exhibition *Back to the Moon*.

Un ringraziamento speciale a:
Renato Miracco,
brillante direttore dell'Istituto Italiano di Cultura di New York
e curatore della mostra *Moondance*,
Simonetta Magnani e **Renata Rosati**
dell'Istituto Italiano di Cultura di New York
per il contributo organizzativo,
Rose e **Jay Deutsch**,
direttori della Leica Gallery di New York,
per competenza e disponibilità,
Giuseppe Liverani, Francesca Sorace, Silvia Palombi
e tutto lo staff di Charta per la preziosa collaborazione,
Edvige Ripa
per la consulenza artistica e il concept di copertina,
Il laboratorio Parolini di Milano
per la stampa manuale in bianco e nero delle foto,
Alberto, Barbara e l'**astrobaby Anna Olivo**
per l'amichevole partecipazione,
Umberto Monti e **Emanuela Malberti**,
amici e compagni di molti viaggi,
Daniele Toschi
per i suoi utili consigli.

Desidero inoltre ringraziare:
The Rose Center for Earth & Space
at the American Museum of Natural History, New York,
The Science Museum, Londra,
Natural History Museum, Londra,
Museo Civico di Rovereto
in occasione della mostra *Back to the Moon*.

Already the fragrant grass is withered,
but her lover has not come yet.
A letter home cannot be sent,
for the autumn wild geese have turned back south once again,

Wei Chuang

GENIUS LOCI

I do not know why, but these verses remind me of our Giuseppe Ripa, who is now exhibiting his work at the prestigious American seat, thanks to a historic agreement between Leica Gallery and the Italian Cultural Institute of New York, which I direct.

Maybe it is because I have in mind Ripa's books *Anima Mundi*, *Tibet*, and *Memories of Stone*, which evoke spirituality, the historic and collective memory of man, or maybe, it is because the more I see Ripa's artistic output (I'm thinking of *Lightly* or *Aquarium*), the more I believe he is not a photographer (he will not love this phrase, I know!), in the usual sense of the word.

Ripa tries to show atmospheres rather than images in his photographs. Close your eyes and you will see that, after leafing through one of his books, you will keep having the sense of time and its flow, which is a particular characteristic of his photographs.

In fact, if it is true that it is the man who transforms the landscape into an aesthetic idea, it is also true that each age and each nation seems to have produced its own landscape culturally and spiritually.

The landscape, not seen as a combination of disconnected elements (trees, rocks, fields, mountains, cities, bridges, railways)—reproduced more or less accurately—but as an emotional whole.

Usually, we behave like an artist, watching and selecting it, with an inherent creative attitude: the landscape is, therefore, understood and interpreted according to our imagination and selection.

Many times, this process is associated with a feeling, which makes us perceive the transformation of Nature—in the broadest sense, as even houses, factories, roads, and stairs are our Urban Nature—into landscape.

Therefore, we can say that photography (a certain kind of photography) shows—through countless plays of shapes—the truth of an aesthetic feeling common to everyone, something that can change from being ephemeral to eternal.

Etymologically, the Greeks did not have a sin-

8

gle word for landscape, but used different expressions and terms, revealing a deep love for Nature in relation to the *genius loci*: each place, each site was then the subject of a cult or a memory.

The new work by Ripa—the selection presented at the Gallery today, and in general, in his latest photo book—reveals the protean soul of the places that he chooses, perceives, conveys on printed paper, and gives us with total transparency and devotion.

This is an Urban Nature that each of us has seen and experienced in our everyday lives. It is Nature perceived as a whole and from different angles. The details defined by Ripa are examples of his photographic language: they are places (even a grate, a corridor . . . are places) where emotions are most condensed, where the traces of our hidden energy are enclosed.

If you do not think of geometric images (do not, go beyond!), you will see that the photographs exude memories. Memories that instantly become landscapes emotionally experienced by the observer and created to lead us to contemplation. We should not give this word a passive meaning but a fully active one, as the contemplative spirit makes us perceive and explore dark existences in history and culture as well as discover and appreciate what could be our daily legacy.

Renato Miracco
Director
Italian Cultural Institute of New York

Renato Miracco is the author of many books and scholarly articles, and has served as a contributing editor in a range of catalogues, magazines, and academic publications. He has also served as an advisor to the Italian Ministry of Foreign Affairs, the Art Media Society in Brussels, and curator of the Estorick Collection in London (*Italian Abstraction 1910–1960*; *Piety and Pragmatism: Spiritualism in Futurist Art*) and of the Metropolitan Museum in New York (Giorgio Morandi). He has been guest curator for Italian modern art at the Tate Modern in London (Alberto Burri, Lucio Fontana, Piero Manzoni). Beginning in August 2006 he has been an advisor of the Scientific Committee of the Chamber of Deputies in Rome, Italy. Since November 2007 he has been Director of the Italian Cultural Institute of New York. He has curated numerous other exhibitions and directed the "Quaderni dell'Istituto Italiano di Cultura di New York."

GENIUS LOCI

Nell'odore dell'erba è già un presagio d'autunno,
l'amico mio caro davvero non viene,
Notizie a casa non posso mandare,
anche le autunnali oche selvatiche sono tornate nel sud.
Wei Chuang

Non so perché, ma questi versi mi ricorda-
no il nostro Giuseppe Ripa che oggi espo-
ne nella prestigiosa sede americana, grazie a
un accordo storico che lega la Leica Gallery
all'Istituto Italiano di Cultura di New York, da
me diretto.

Forse sarà perché ho nella mente i suoi libri
Anima Mundi, Tibet o *Memorie di Pietra* che
evocano spiritualità, memorie collettive e sto-
riche dell'uomo, o forse il motivo è dato dal
fatto che più vedo la produzione artistica di
Ripa (penso a *Lightly* o ad *Aquarium*) e più
credo che lui non è un fotografo (me ne vor-
rà per questa frase, lo so!) nel senso comu-
ne del termine. Ripa cerca di imprimere nelle
foto più un'atmosfera che un'immagine. Soc-
chiudete gli occhi e vedrete che, dopo aver
sfogliato un suo libro, vi resterà addosso un
sentimento del tempo, il senso del suo fluire,
che fanno della sua fotografia una caratteri-
stica peculiare.

Infatti, se è vero che è l'uomo a trasforma-
re il paesaggio in un'idea estetica, è altresì
vero che ogni epoca e ogni popolo sembrano
aver prodotto culturalmente e spiritualmente
il proprio paesaggio.

Paesaggio non vissuto come accostamen-
to di elementi disgiunti (alberi, rocce, campi,
montagne, città, ponti, ferrovie), riprodotti più
o meno fedelmente, ma inteso come insieme
emotivo.

Normalmente noi ci comportiamo come un
artista, guardandolo e selezionandolo, cor-
redato da un insito atteggiamento creativo:
il paesaggio viene, quindi, compreso e inter-
pretato secondo la nostra immaginazione e
selezione.

Molte volte a questo processo viene asso-
ciato un sentimento, che ci induce a perce-
pire la trasformazione della Natura, nel sen-
so lato del termine (anche case, fabbriche,
strade, scale sono la nostra Natura Urbana),
in paesaggio.

Possiamo quindi affermare che la fotografia
(un certo tipo di fotografia) ritrae, con innu-
merevoli giochi di forme, la verità di un senti-
mento estetico comune a tutti, qualcosa che
da caduco può divenire eterno.

Etimologicamente i greci non avevano una sola
parola per indicare il paesaggio, ma ricorreva-

no a varie espressioni e termini, rivelando un amore profondo per la Natura in rapporto al *genius loci*: ogni luogo, ogni sito era, così, oggetto di un culto o di una memoria.

Il nuovo lavoro di Ripa, nella selezione che oggi presentiamo, e più in generale nel suo ultimo libro fotografico, ci svela l'anima proteiforme dei luoghi che lui capta, percepisce, trasferisce sulla carta stampata e ci dona con assoluta trasparenza e dedizione.

Si tratta di una Natura Urbana che ognuno di noi ha visto, attraversato, vissuto nella sua quotidianità.

È una Natura percepita nel suo insieme e in varie angolazioni, e i particolari definiti da Ripa sono esemplificativi del suo linguaggio fotografico: sono *luoghi* (anche una grata o un corridoio sono luoghi) dove maggiormente si è condensata l'emotività, dove le tracce della nostra energia nascosta si sono racchiuse.

Non pensate alla geometricità dell'immagine, (no, andate oltre!) e vedrete che la fotografia *trasuda* memoria. Una memoria che diventa istantaneamente Paesaggio vissuto emotivamente anche dal fruitore e concepito per indurci alla contemplazione.

Non dobbiamo dare a questa parola un significato passivo ma totalmente attivo, perché lo spirito contemplativo ci spinge a percepire e indagare oscure presenze nella storia e nella cultura e a scoprire e valorizzare quella che potrebbe essere la nostra eredità quotidiana.

Renato Miracco
Director
Istituto Italiano di Cultura di New York

Renato Miracco, autore di libri e articoli su svariati temi culturali, è stato *contributing editor* per numerosi cataloghi, riviste e pubblicazioni accademiche. Ha svolto attività di consulenza per il Ministero degli Esteri italiano e per la Art Media Society di Bruxelles; per la Estorick Collection di Londra ha curato le mostre *Italian Abstraction 1910-1960* e *Piety and Pragmatism: Spiritualism in Futurist Art*, per il Metropolitan Museum di New York la mostra su Giorgio Morandi.
Ha lavorato come *guest curator* di arte moderna italiana alla Tate Modern di Londra per Alberto Burri, Lucio Fontana, Piero Manzoni. Dall'agosto 2006 è consulente del Comitato Scientifico della Camera dei Deputati a Roma e dal novembre 2007 dirige l'Istituto Italiano di Cultura di New York per il quale ha curato numerose altre mostre e ha ideato la collana degli omonimi "Quaderni".

"I'VE SEEN THINGS YOU PEOPLE WOULDN'T BELIEVE."

This famous sentence—uttered on the verge of death by replicant Roy Batty in the final scene of *Blade Runner*[1]—has inspired the beginning of my artistic research.

The ascertainment that, in our postmodern society, the boundary between the real and the virtual is increasingly subtle and ambiguous, is, in fact, the origin of the work I have the honor to exhibit at the prestigious Leica Gallery in New York, thanks to its agreement with the Italian Cultural Institute of New York, directed by the dynamic and brilliant Renato Miracco.

To meet this expressive challenge of blurry boundaries, I have made particular choices of language, narrative structure, and technical means.

As regards the technical means, my choice—only seemingly paradoxical—has been traditional, preferring the use of an old Leica rangefinder (Leica M5) as well as black-and-white images. Certainly not as a rule, but for the accrued knowledge that the use of techni-

cal means is more important than the means themselves. If you learn how to use the old Lady (Leica), you will be surprised by results of excellence and reliability. Sometimes it will be possible to go one step further and exhibit in the room devoted to the Leica's talented designer . . .

The increasing overlap between the real and the imaginary—which is the focus of my research—has required an arrangement of the work that aims to suggest a metamorphosis of

reality and favor an exercise of free imagination open to a variety of assumptions and alternatives. I have then pushed myself to the limit, creating a situation of deconstruction of reality even through the use of blurred images, which I have shot freehand. In this way, I have intended to recall the destabilization of traditional cognitive processes and, generally speaking, the situation of fragmentation and transience typical of our society and culture.

In the open narrative structure, I have recreated a "space fantasy" that sometimes freely refers to the science-fiction genre, offering a continuous alternation of the images of Heaven and Earth to create a yo-yo sight and thought in an atmosphere of disruptive alienation.

I have portrayed humans as androids. A task that is not impossible in our overcrowded metropolises (New York, London, and Milan are among the cities that I have preferred), where people are familiar strangers due to the more and more inhuman rhythm of life and the increasing decline of affection.

As Roberta Valtorta[2] has suggested, ". . . with the disappearance of the strengths of emotional bonds, existential issues such as memory and time seem to have lost their value: there is an increasing difficulty of thinking of time and of giving meaning to history due to an overload of events and a persistent feeling of contemporaneousness powered by a technology that always accompanies communication, but, on the other hand, there is a widened perception of places, which immediately appear close at hand and accessible."

If people are more and more similar to artificial creatures, can artificial creatures look like people?

Many scientists and science-fiction experts think so, but this will not be the solution to the problem . . . Therefore, it will be necessary to keep thrilling the inhabitants of the Earth.

Can Anna—the lively little girl smiling at us upside down from the soil of the Moon—do it? Or, maybe, her doll, Maggie, which—on the image of closure—is gazing at the Earth?

Perhaps the Moon—the silent muse and guide of this research—will inspire us and, with its silvery light, will make us dream with open eyes, contemplating the beauty of our planet.

Even the astronauts of the Apollo missions, watching the Earth from space, remained fascinated: they left to conquer the Moon, but they were actually conquered by the charm of this small, colorful, vulnerable planet called Earth.

"We are in the dark depths of the night. But we are also at the beginning of dawn, the second prehistory of a modernized man. We must not forget that life is fragile, uncertain, and, at the same time, very open: the human potential is immense, we must use it."[3]

I think this is the challenge of our times.

Giuseppe Ripa

1. Ridley Scott, 1982. Replicant Roy Batty was played by actor Rutger Hauer.
2. Roberta Valtorta, *Il pensiero dei fotografi*. Milan: Bruno Mondadori Editore, 2008, p. 217.
3. Edgar Morin, interview published in "D," magazine of the daily newspaper *La Repubblica*, September 5, 2009.

"HO VISTO COSE CHE VOI UMANI NON POTRESTE IMMAGINARVI".

Questa celebre frase, pronunciata sul punto di morte dal replicante Roy Batty nella scena finale di Blade Runner[1], ha ispirato l'avvio della mia ricerca artistica.

La constatazione che, nella nostra società postmoderna, il confine tra reale e virtuale è sempre più sottile e ambiguo, è infatti all'origine del lavoro che ho il privilegio di esporre nella prestigiosa sede della Leica Gallery, grazie all'accordo stipulato con l'Istituto Italiano di Cultura di New York, diretto dal dinamico e brillante Renato Miracco.

Per raccogliere questa sfida espressiva, dai confini così labili, ho compiuto scelte particolari di linguaggio, di struttura narrativa e di mezzi tecnici.

Riguardo ai mezzi tecnici la mia risposta, solo apparentemente paradossale, è stata di tipo tradizionale, preferendo l'utilizzo di una vecchia Leica a telemetro (Leica M5) e la stampa delle immagini in bianco e nero.

Non certo per partito preso, ma per la maturata consapevolezza che, più del mezzo tecnico, conti il suo utilizzo. Se impari ad adoperarla, la vecchia Signora (Leica) ti sorprenderà sempre con risultati di eccellenza e affidabilità. Talvolta potrà spingersi oltre e consentirti di esporre nella sala dedicata al suo geniale progettista…

La crescente sovrapposizione tra reale e immaginario, al centro della mia indagine, ha richiesto una impostazione del lavoro tesa a suggerire una metamorfosi della realtà e a favorire un esercizio di libera immaginazione aperto a molteplici ipotesi e alternative. Mi sono quindi spinto fino alla zona limite, creando con le immagini una situazione di destrutturazione del reale anche attraverso l'utilizzo del mosso, che ho effettuato a mano libera. Ho voluto richiamare così la destabilizzazione dei processi cognitivi tradizionali e, più in generale, la situazione di frammentazione e provvisorietà tipica della nostra società e cultura.

Nella struttura narrativa aperta, ho ricreato una "space fantasy" che talvolta si rifà liberamente al genere "science-fiction", proponendo una continua alternanza delle immagini tra cielo e terra, fino a generare uno yo-yo dello sguardo e del pensiero in una atmosfera di dirompente straniamento.

1. Ridley Scott, 1982. Il replicante Roy Batty è stato interpretato dall'attore Rutger Hauer.
2. Roberta Valtorta, *Il pensiero dei fotografi*, Bruno Mondadori Editore, Milano 2008, pag. 217.
3. Edgar Morin, intervista pubblicata su "D", magazine del quotidiano "La Repubblica", 5 settembre 2009.

Ho raffigurato gli esseri umani come androidi. Un compito non impossibile nelle nostre sovraffollate metropoli (New York, Londra, Milano sono alcuni dei centri urbani che ho privilegiato), dove gli uomini appaiono intimi estranei per i ritmi di vita sempre più disumani e per il crescente declino degli affetti.

Come ha ben suggerito Roberta Valtorta[2] "… con la sparizione di punti forti di coagulo affettivo, questioni dell'esistenza come la memoria e la durata sembrano non avere più valore: alla crescente difficoltà di pensare il tempo e di dare senso alla storia, dovuta al sovraccarico di avvenimenti e a una insistente sensazione di contemporaneità alimentata da una tecnologia che accompagna sempre la comunicazione, corrisponde una percezione dilatata dei luoghi, che appaiono immediatamente vicini e raggiungibili."

Se gli uomini sono sempre più simili a creature artificiali, potranno le creature artificiali avvicinarsi agli uomini?

Molti scienziati ed esperti di fantascienza sono convinti di sì, ma non sarà questa la soluzione del problema… E allora bisognerà tornare ad emozionare gli abitanti del pianeta Terra.

Potrà farlo Anna, la vivace bambina che ci guarda sorridente a testa in giù dal suolo lunare?

O forse la sua bambola Maggie che, nell'immagine di chiusura, guarda stupita il globo terrestre?

La Luna, musa e guida silenziosa di questa ricerca, potrà forse ispirarci e, con la sua luce argentea, indurci al sogno ad occhi aperti: la contemplazione della bellezza del nostro pianeta.

Anche gli astronauti delle missioni Apollo, guardando il globo terrestre dallo spazio, rimasero incantati: partiti per conquistare la Luna, furono in realtà conquistati dal fascino di quel piccolo, colorato, vulnerabile pianeta chiamato Terra.

"Siamo nel buio fondo della notte. Ma siamo anche al principio di un'alba, la seconda preistoria dell'uomo modernizzato. Non dobbiamo scordare che la vita è fragile, incerta e nello stesso tempo molto aperta: le potenzialità umane sono immense, dobbiamo usarle."(Edgar Morin,[3])

Questa credo sia la sfida dei nostri tempi.

Giuseppe Ripa

MOONDANCE

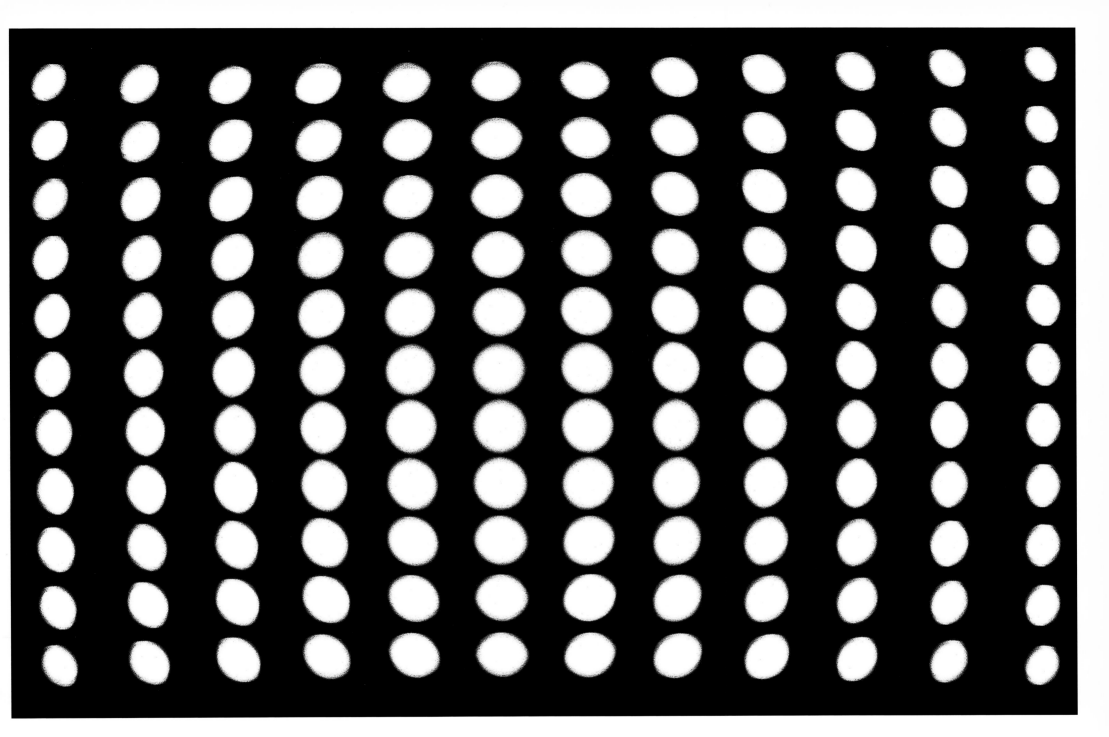

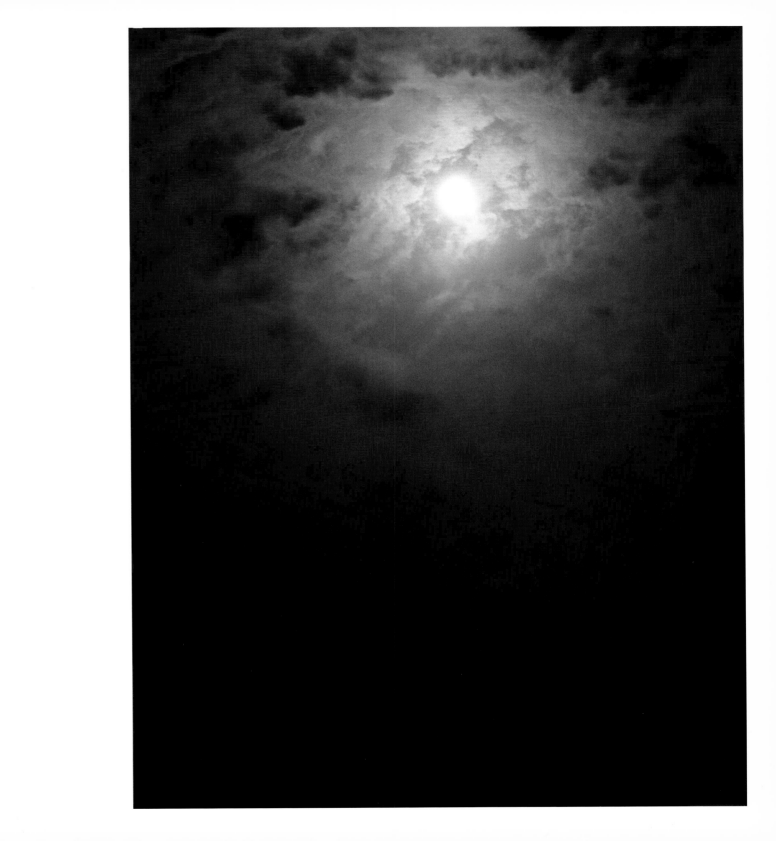

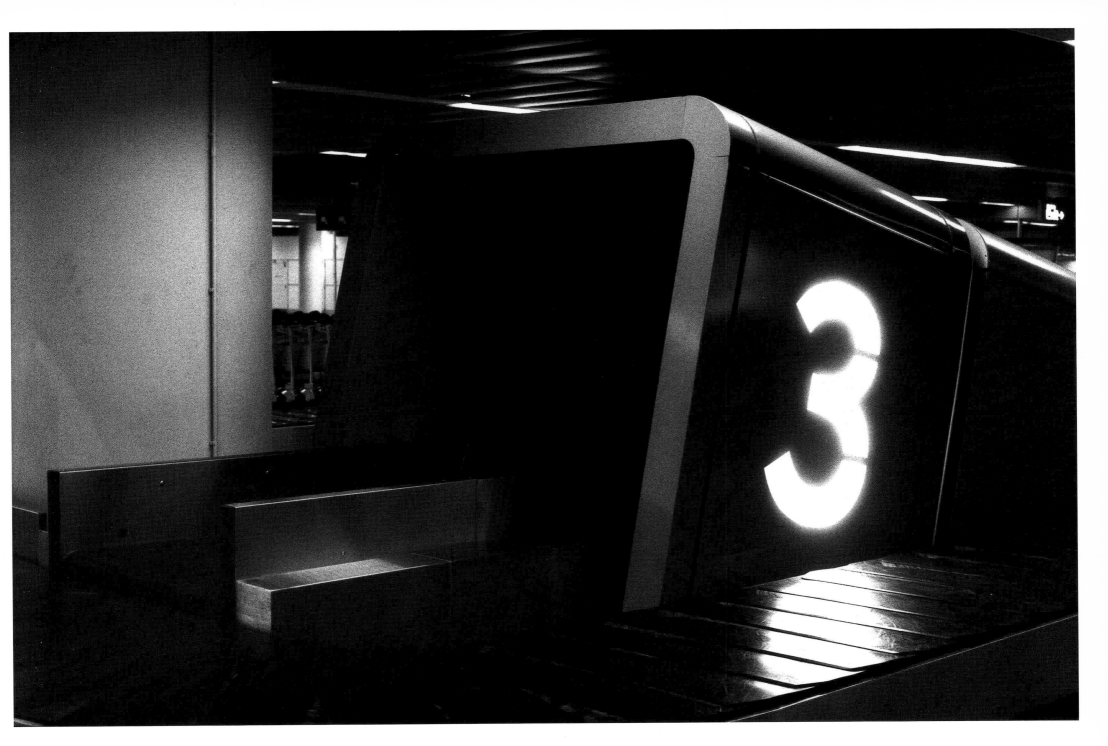

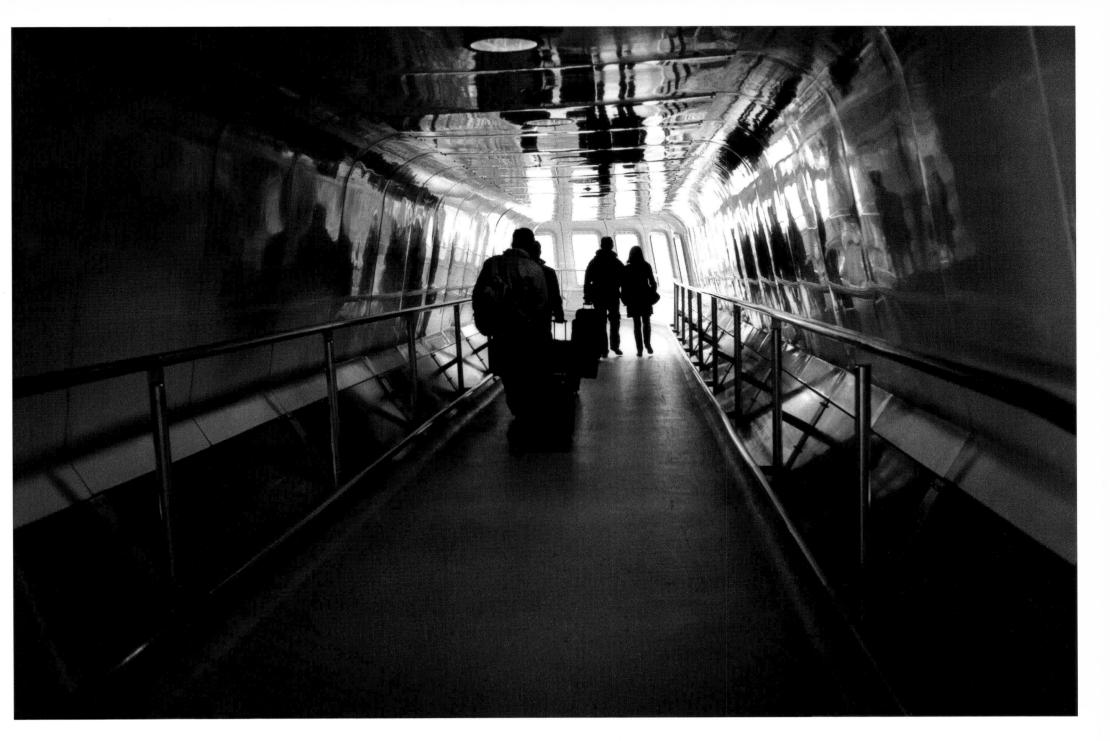

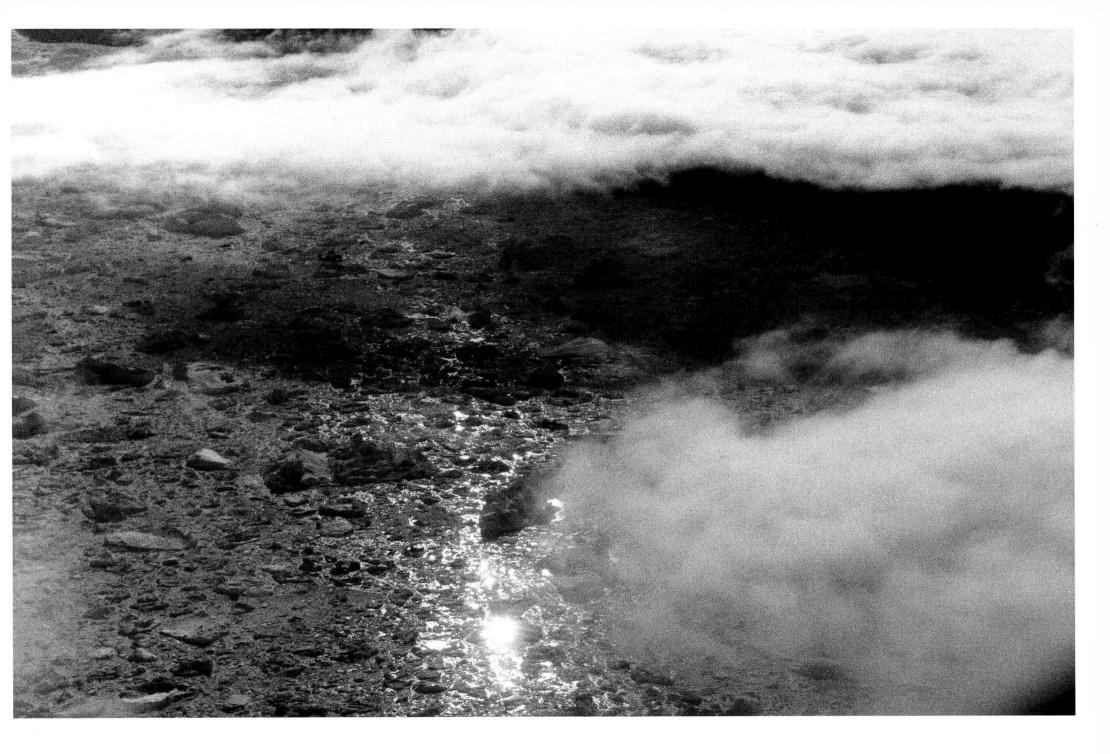

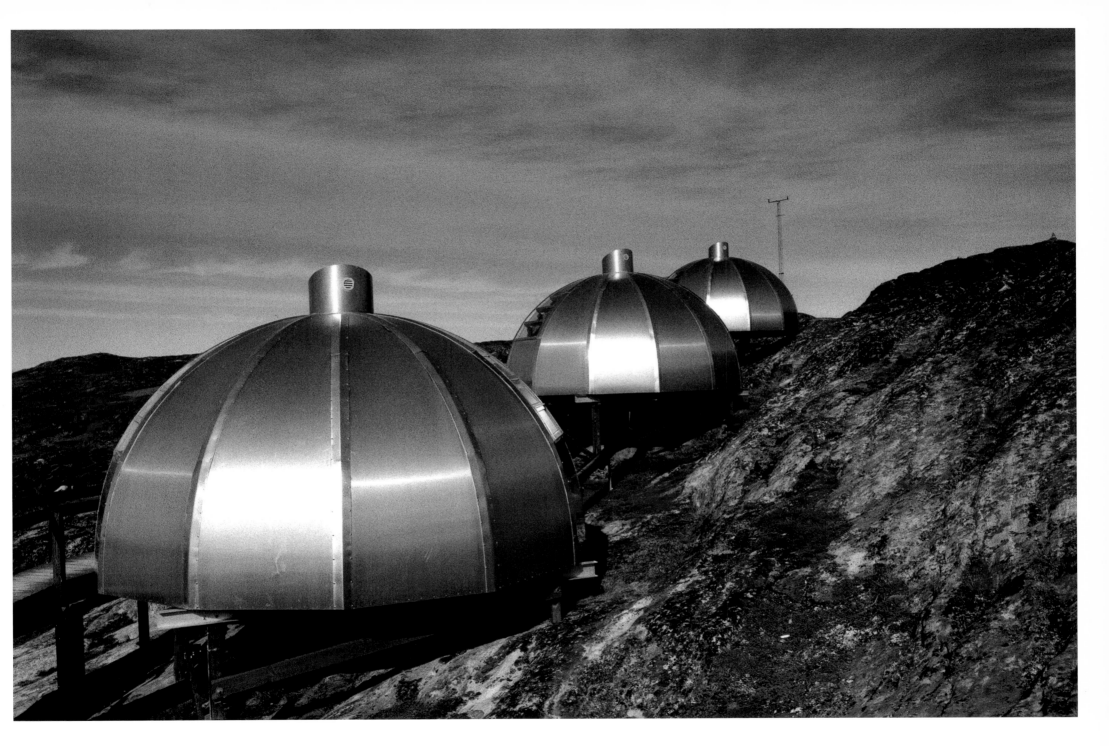

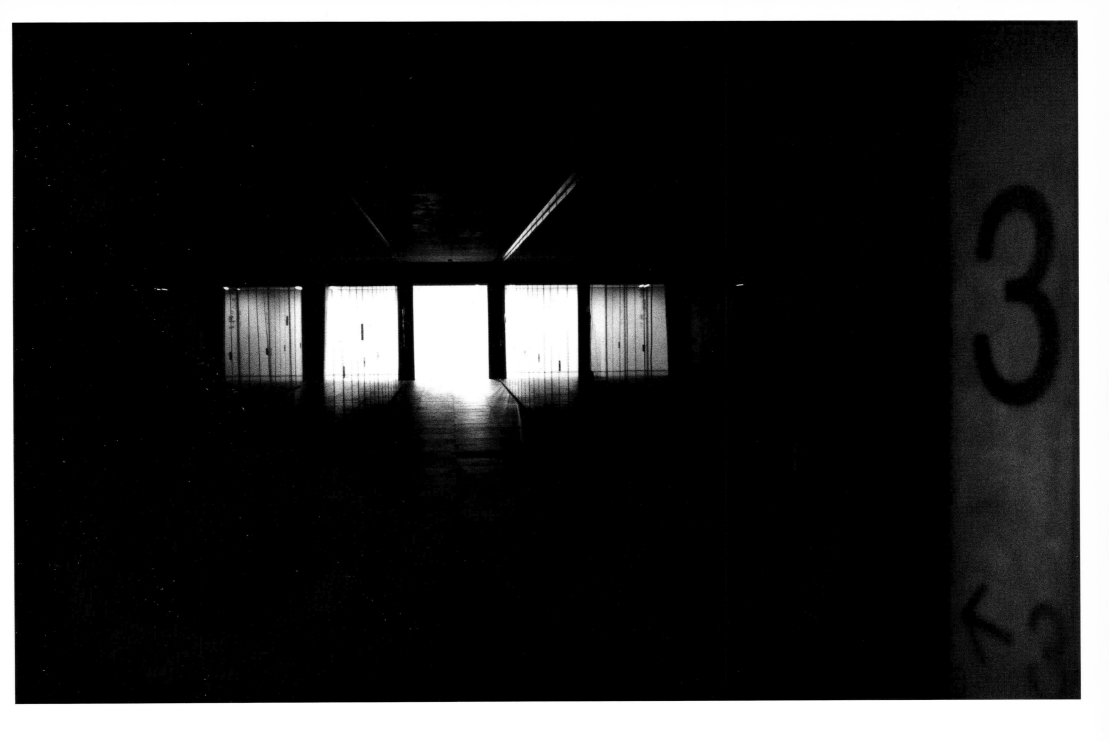

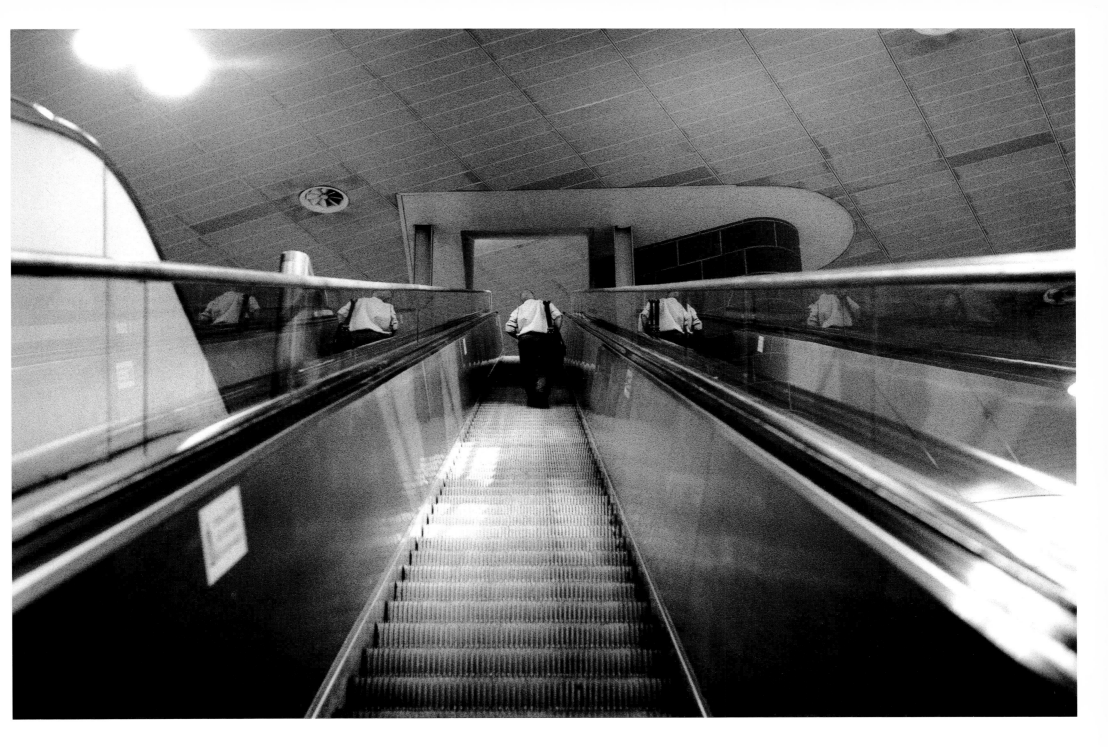

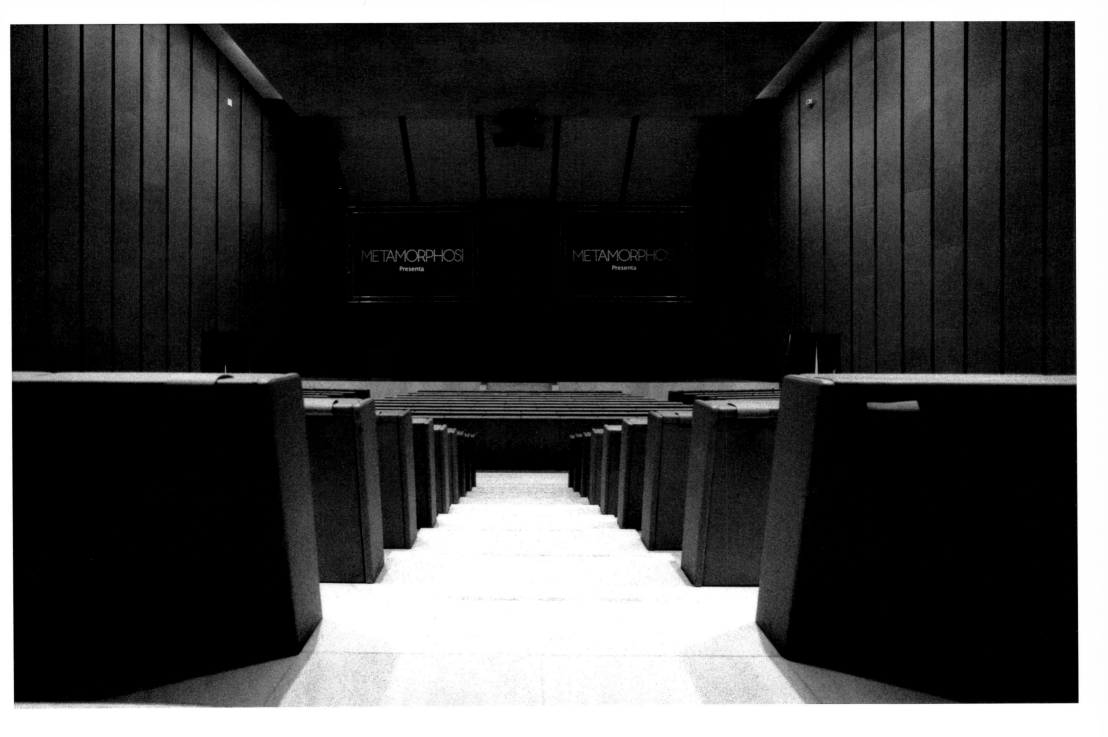

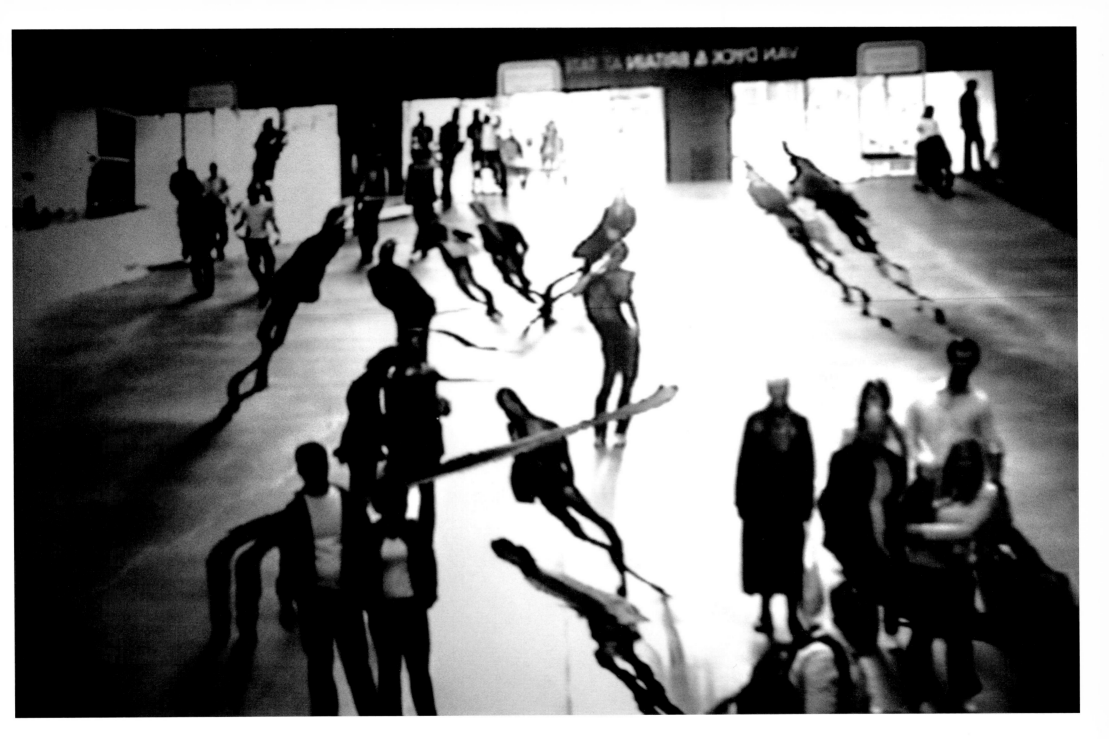

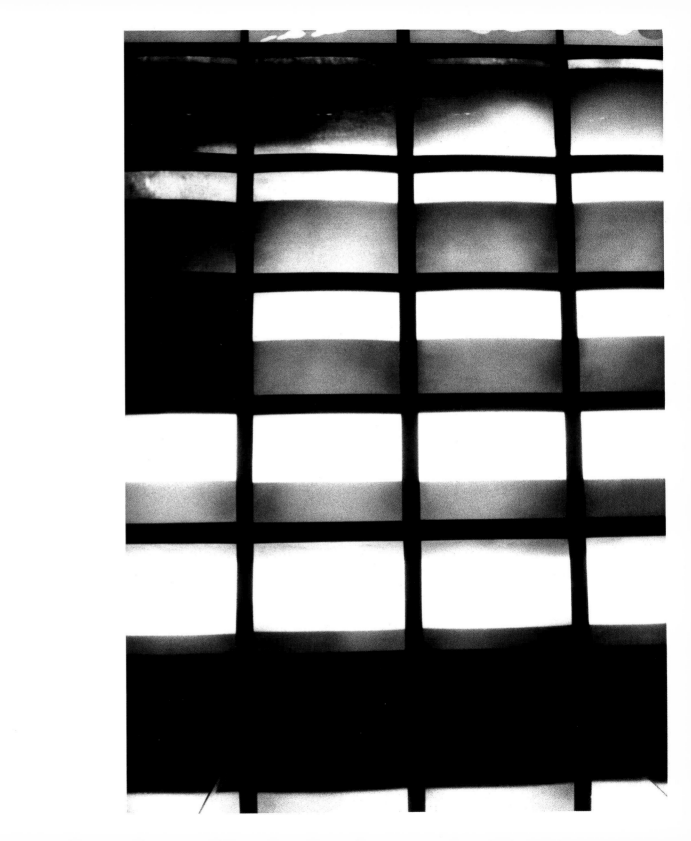

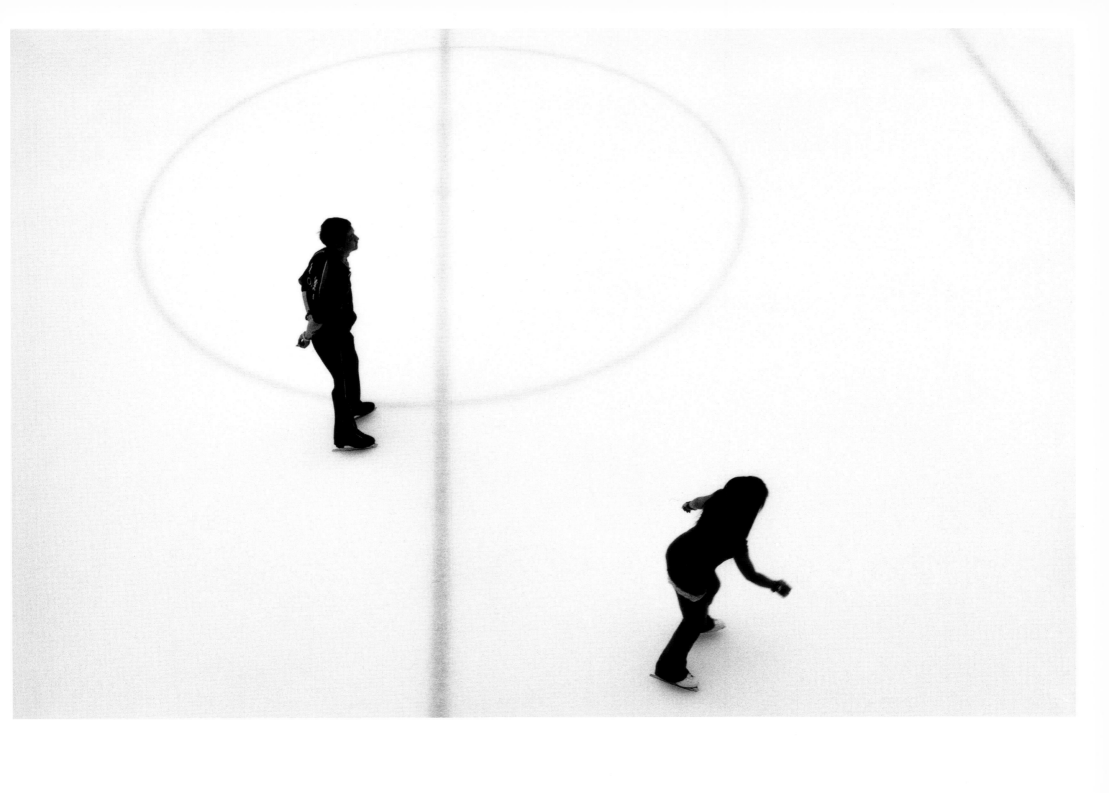

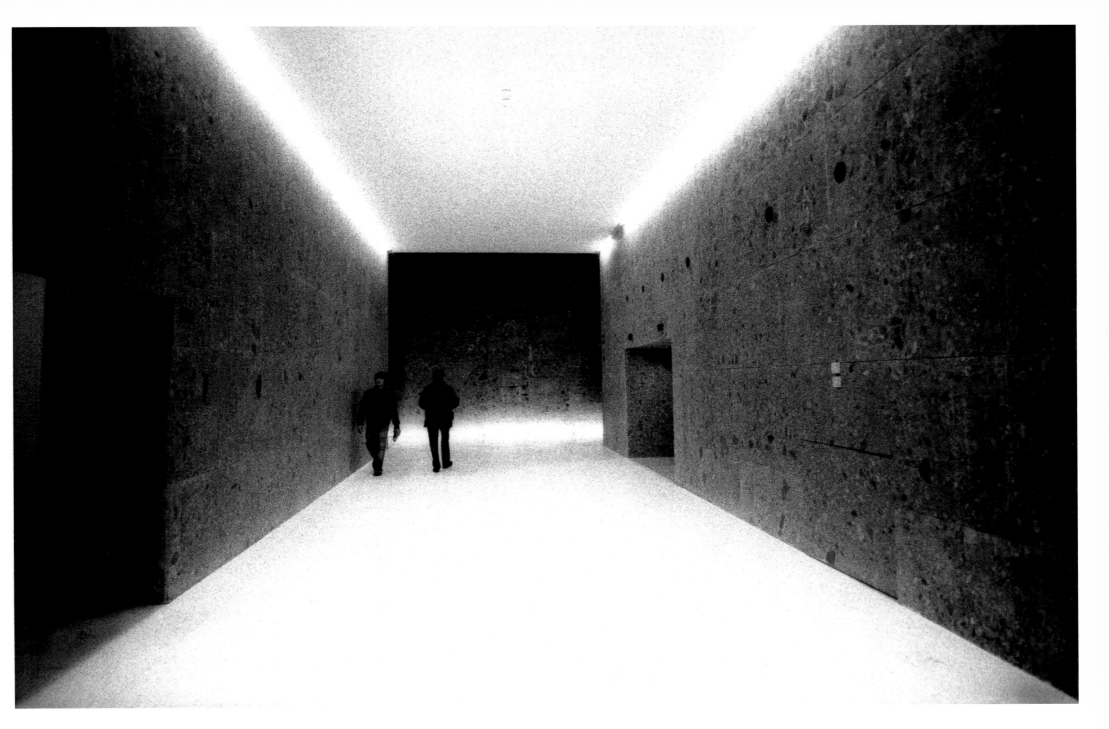

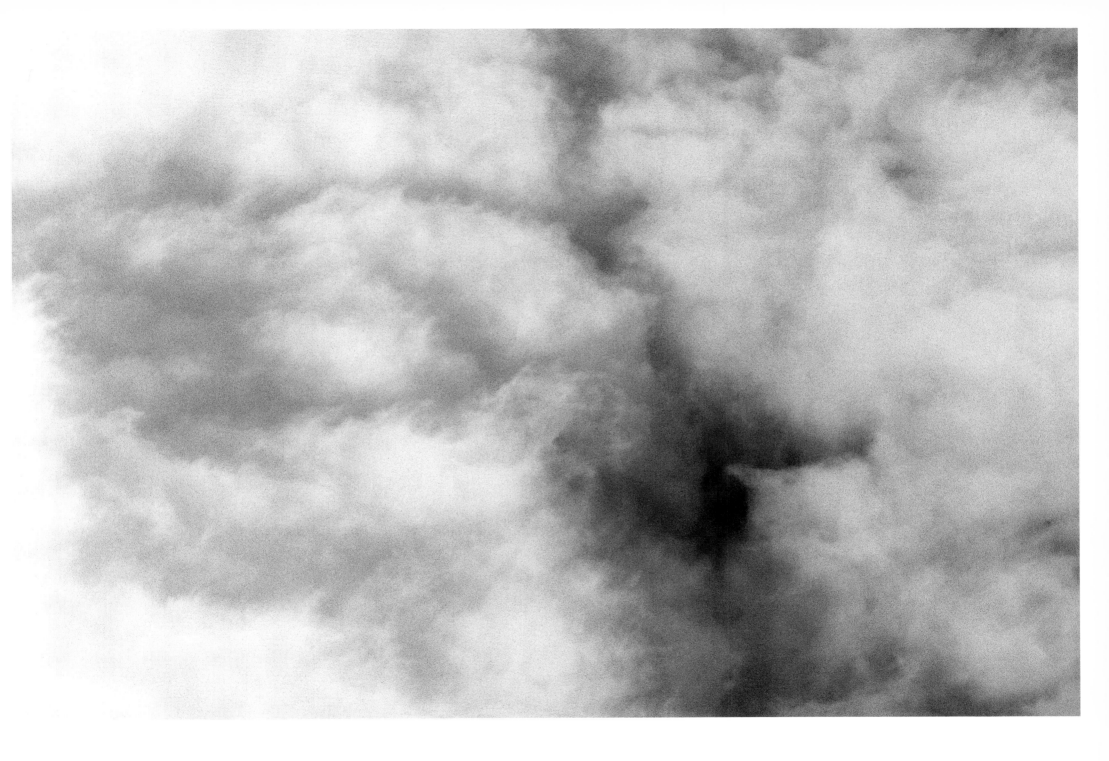

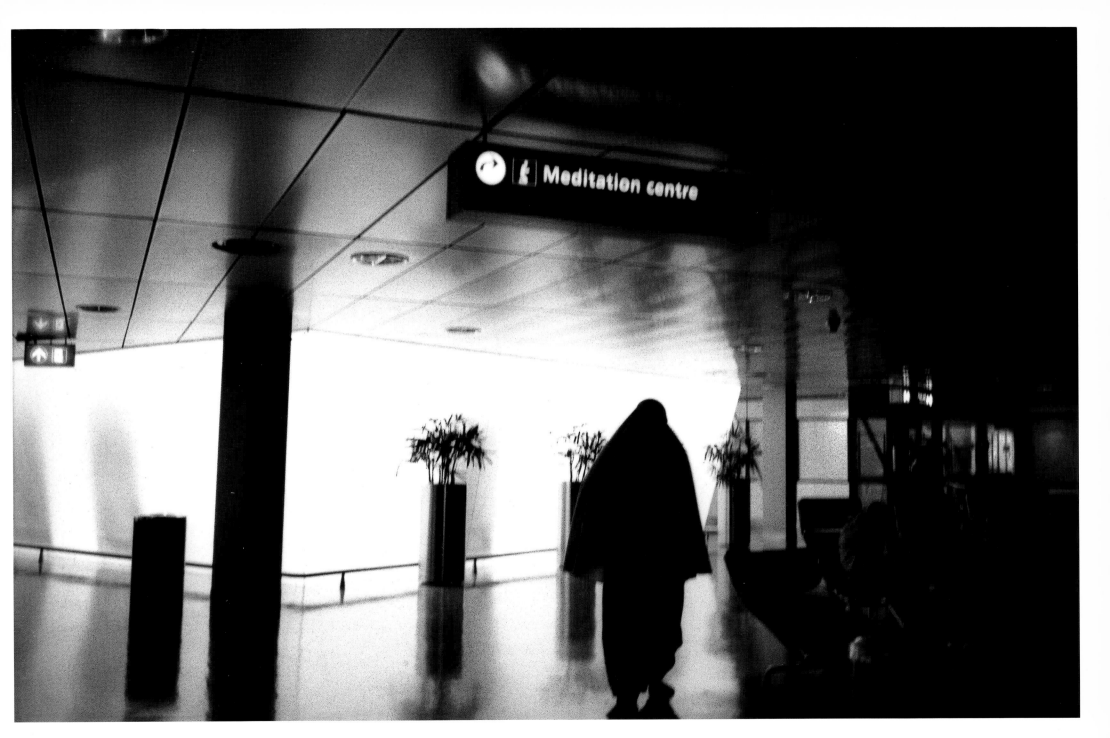

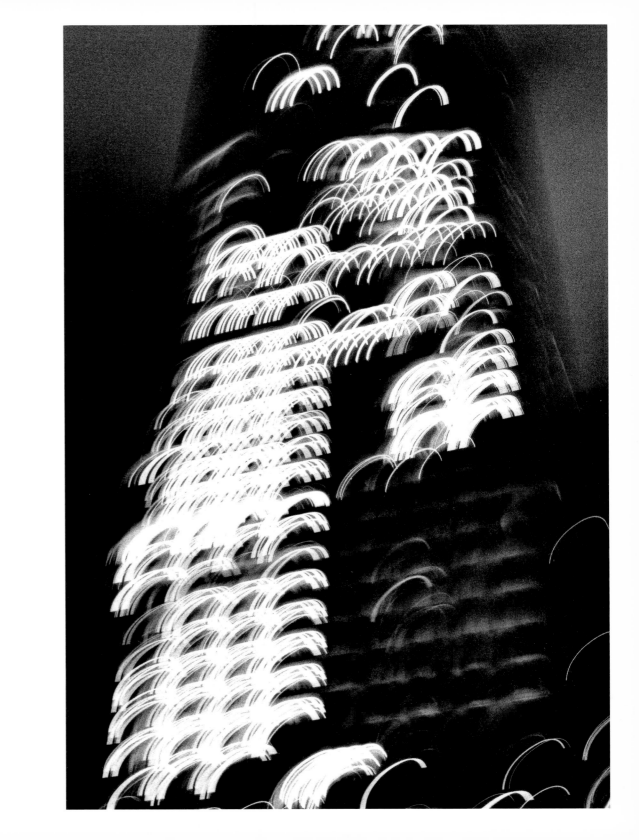

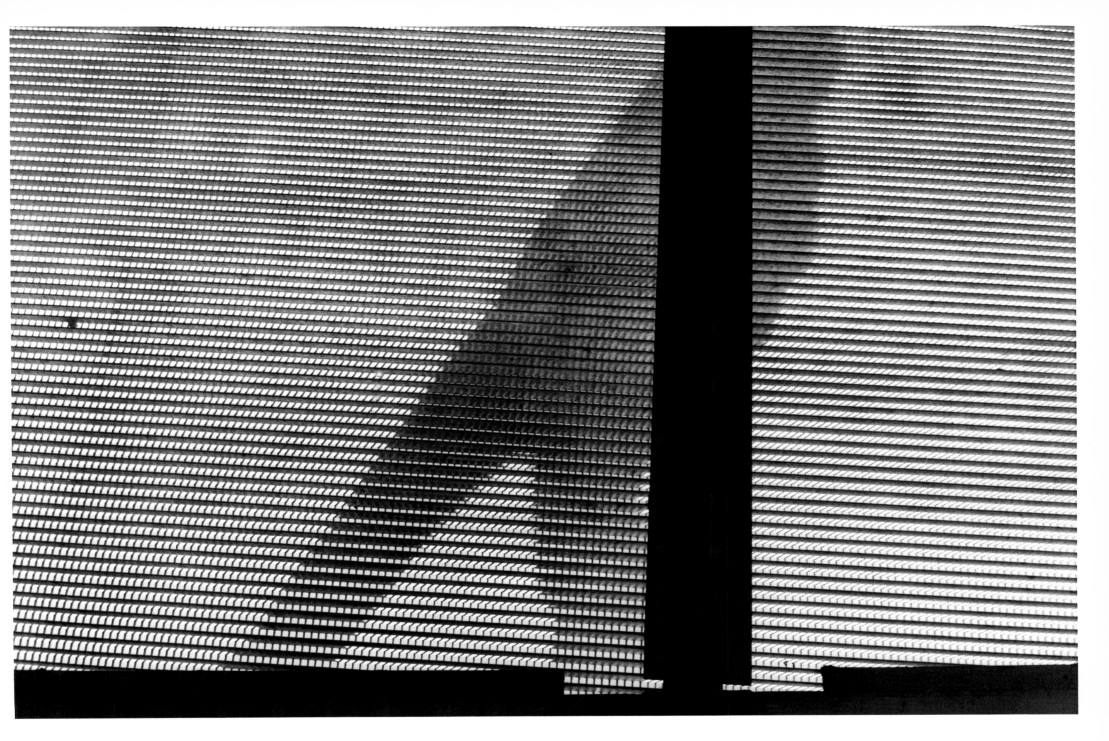

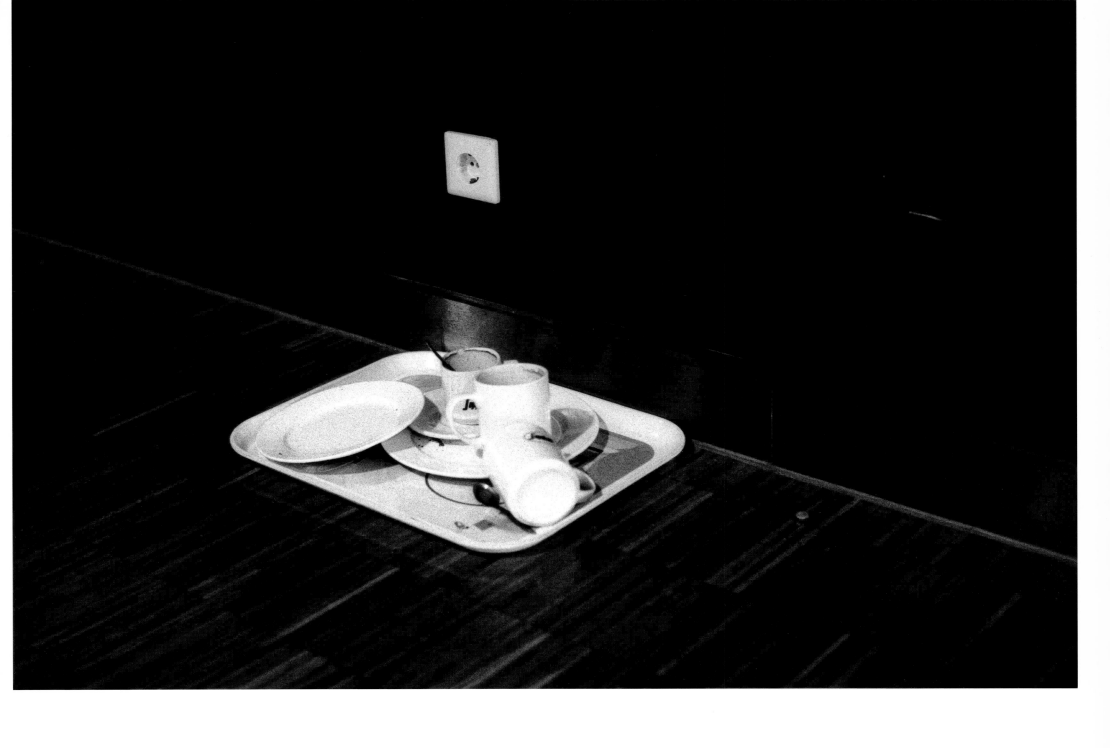

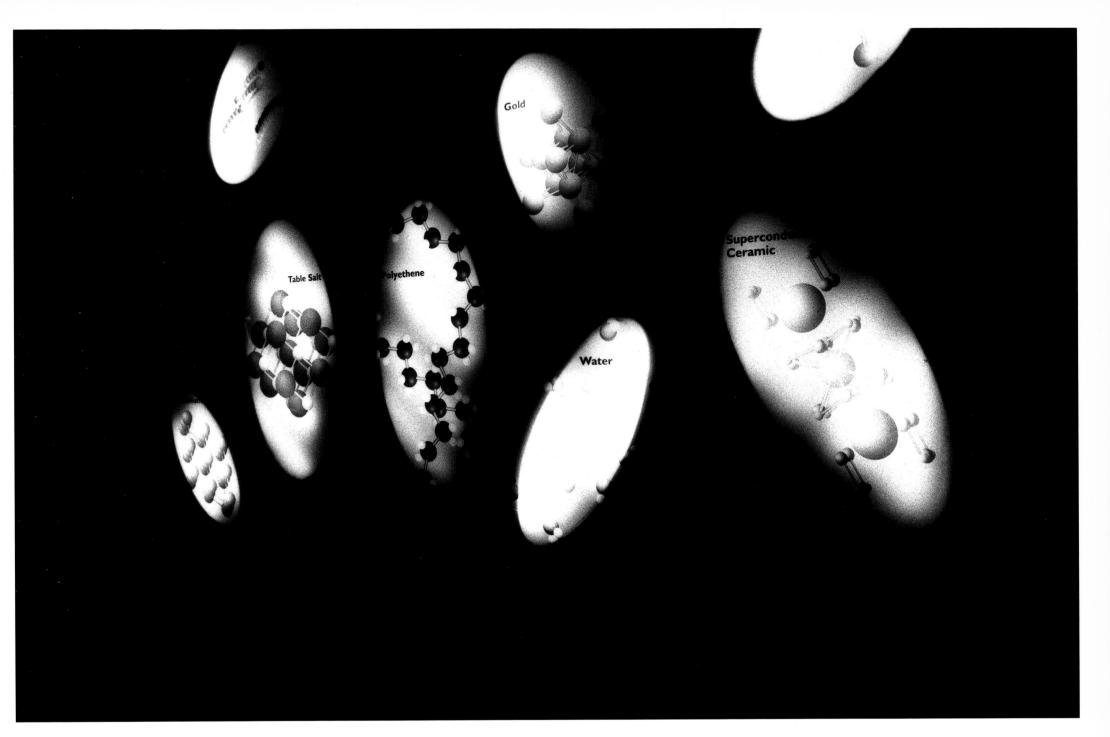

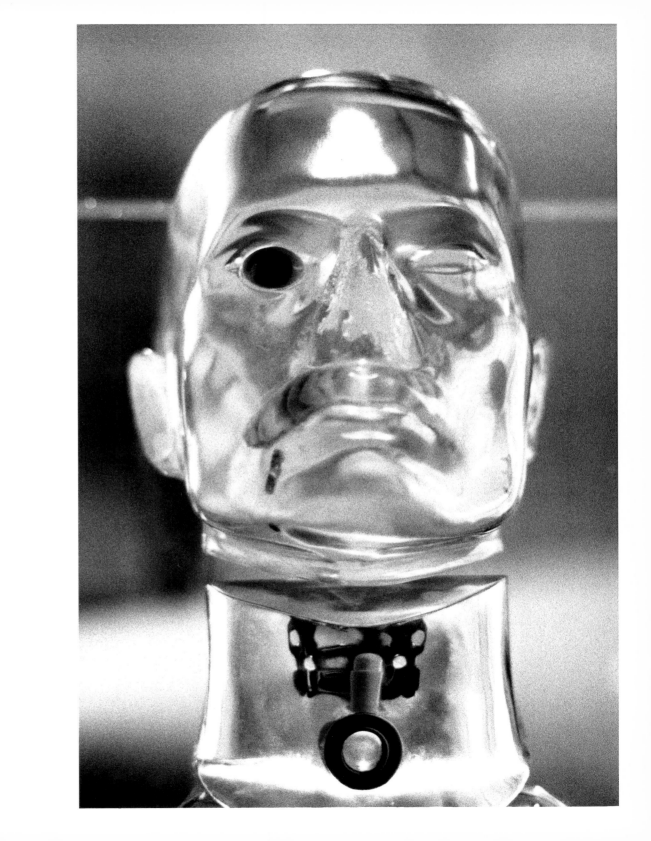

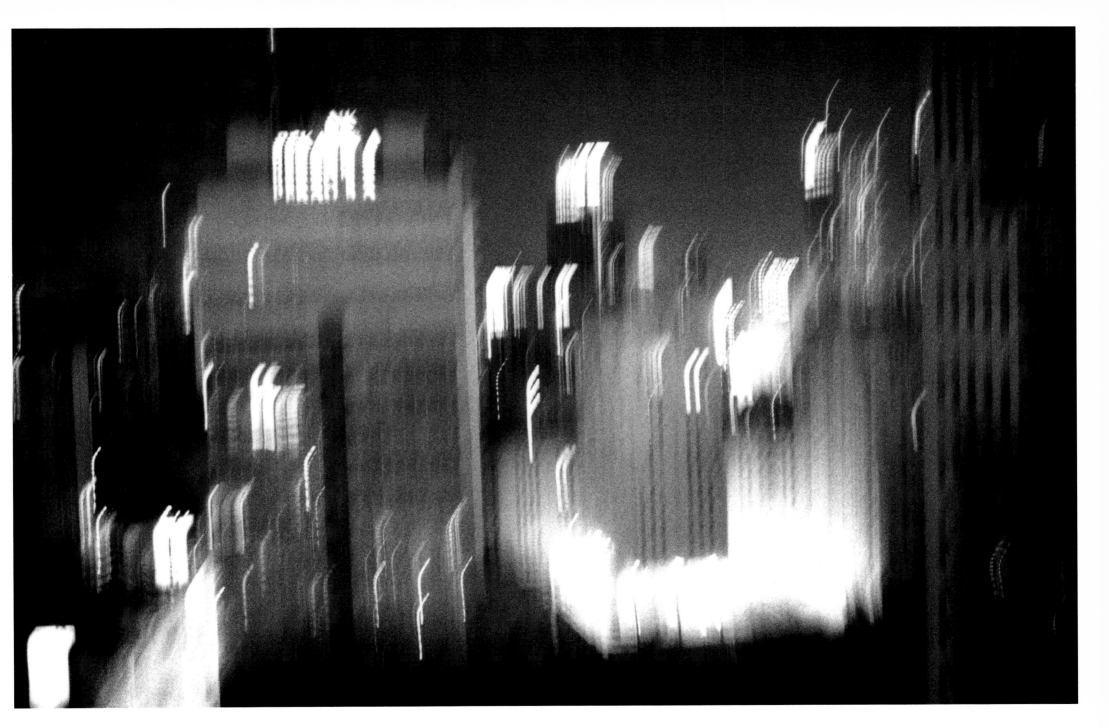

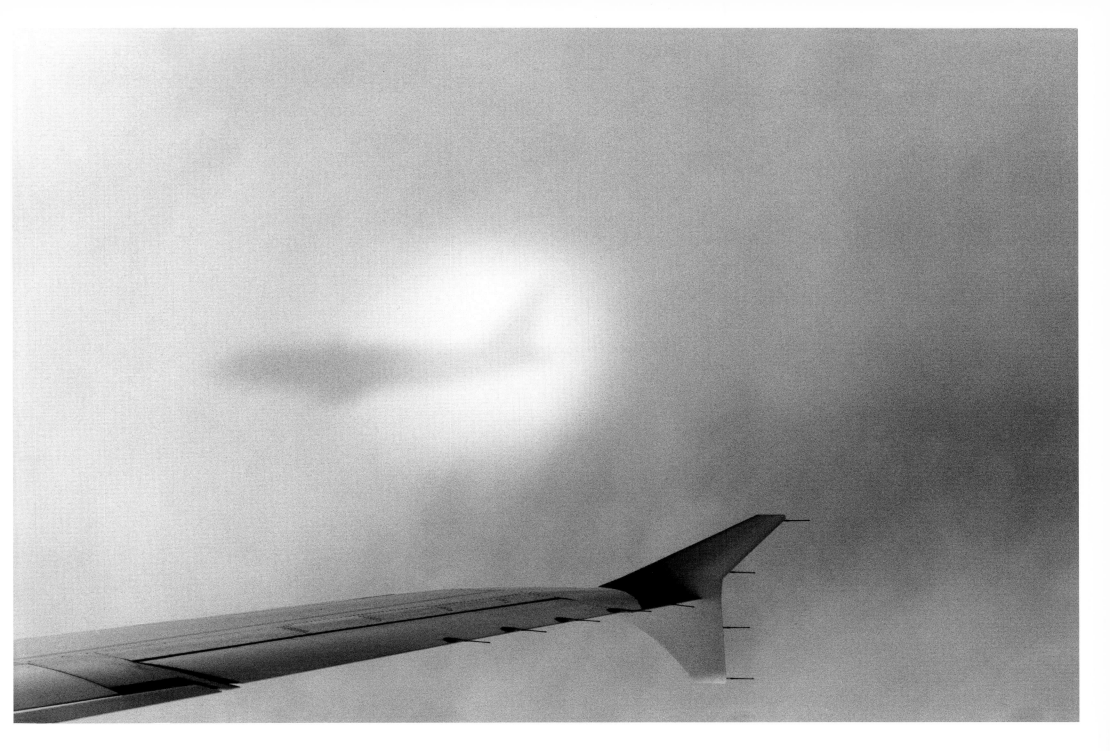

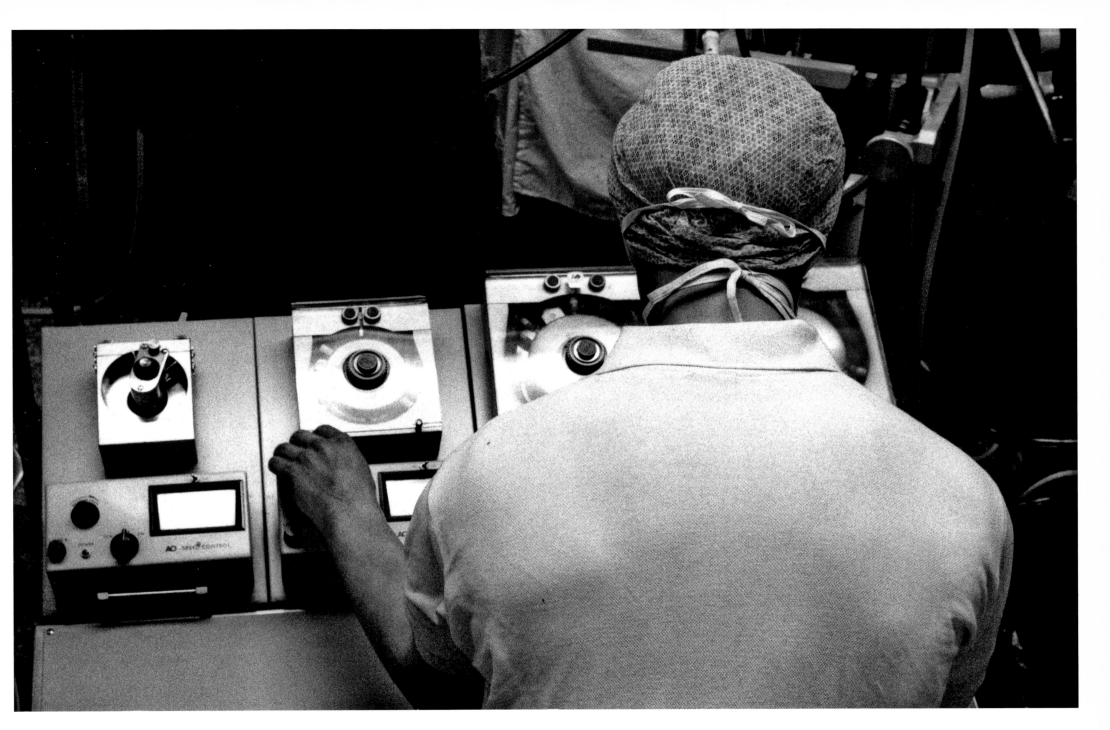

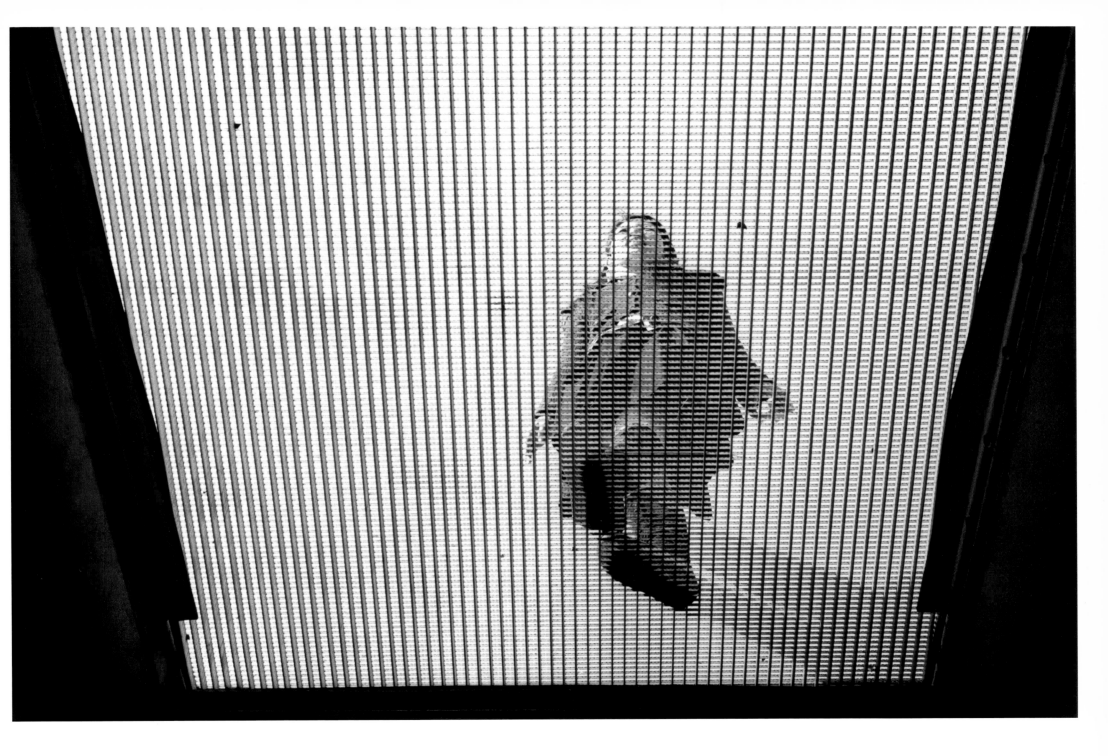

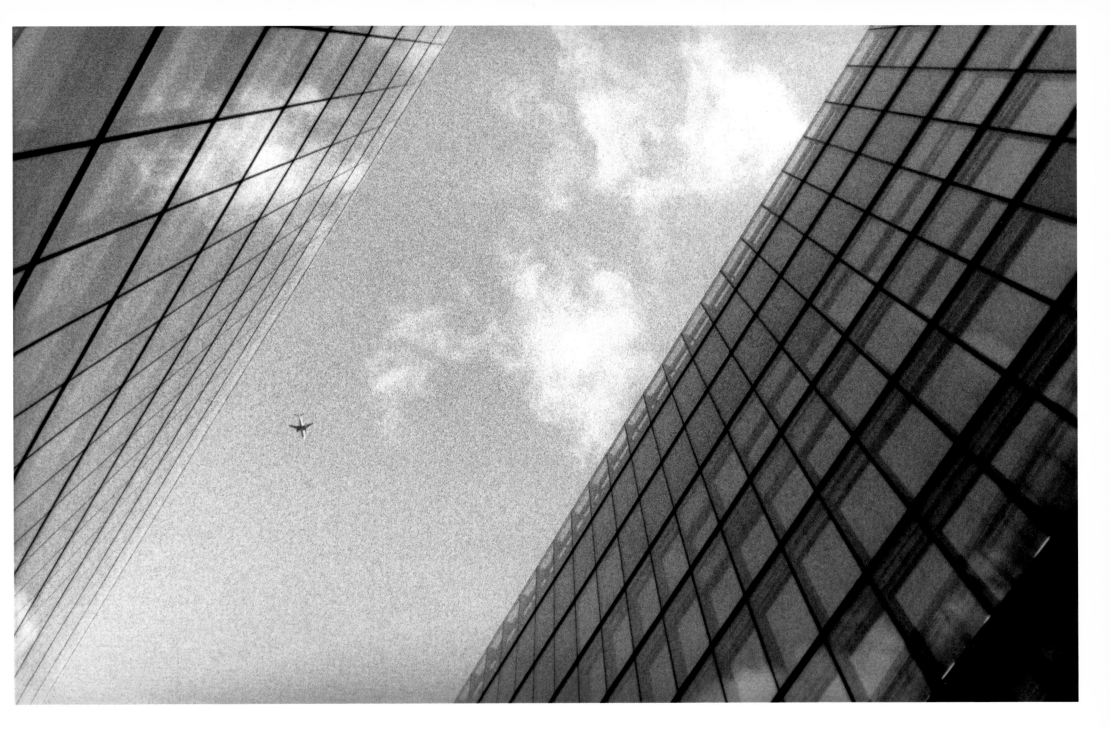

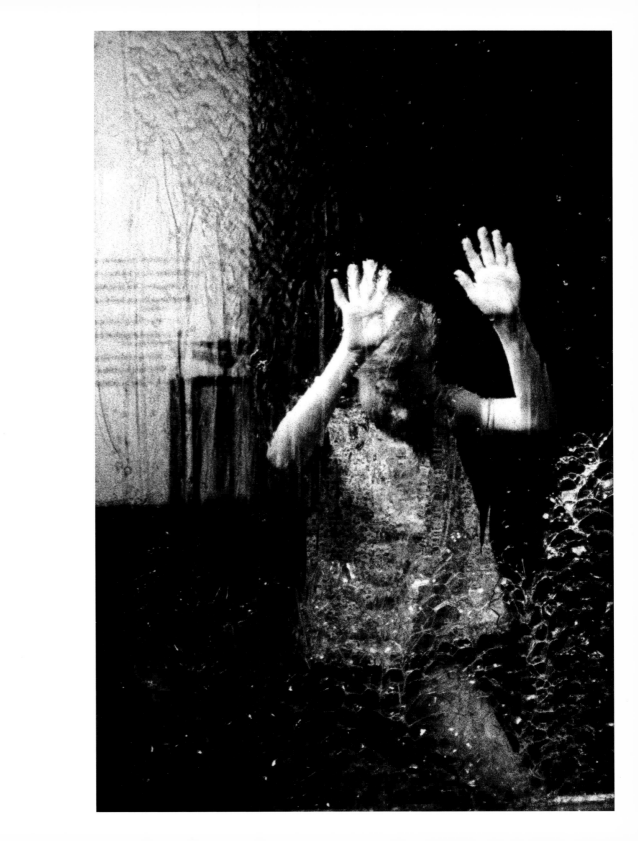

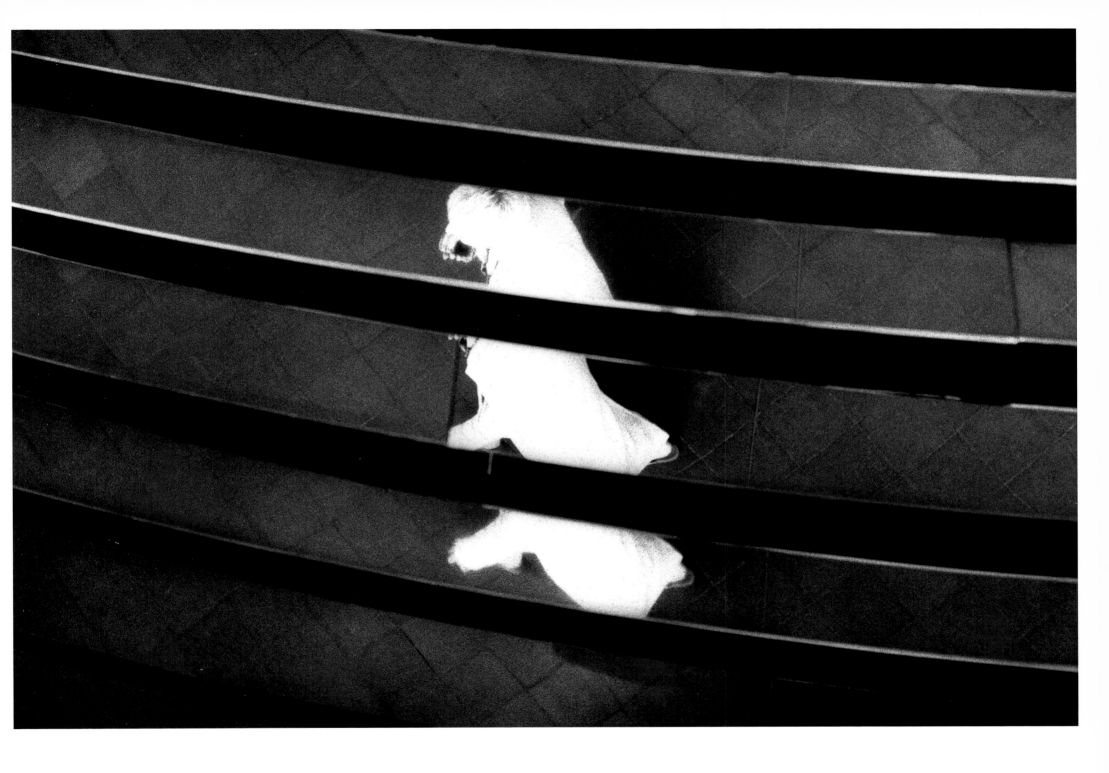

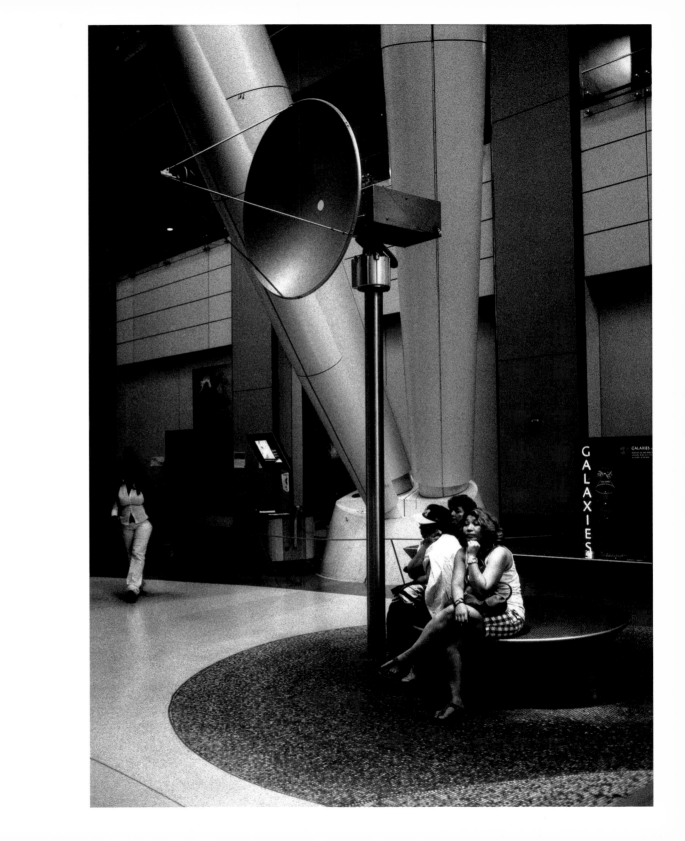

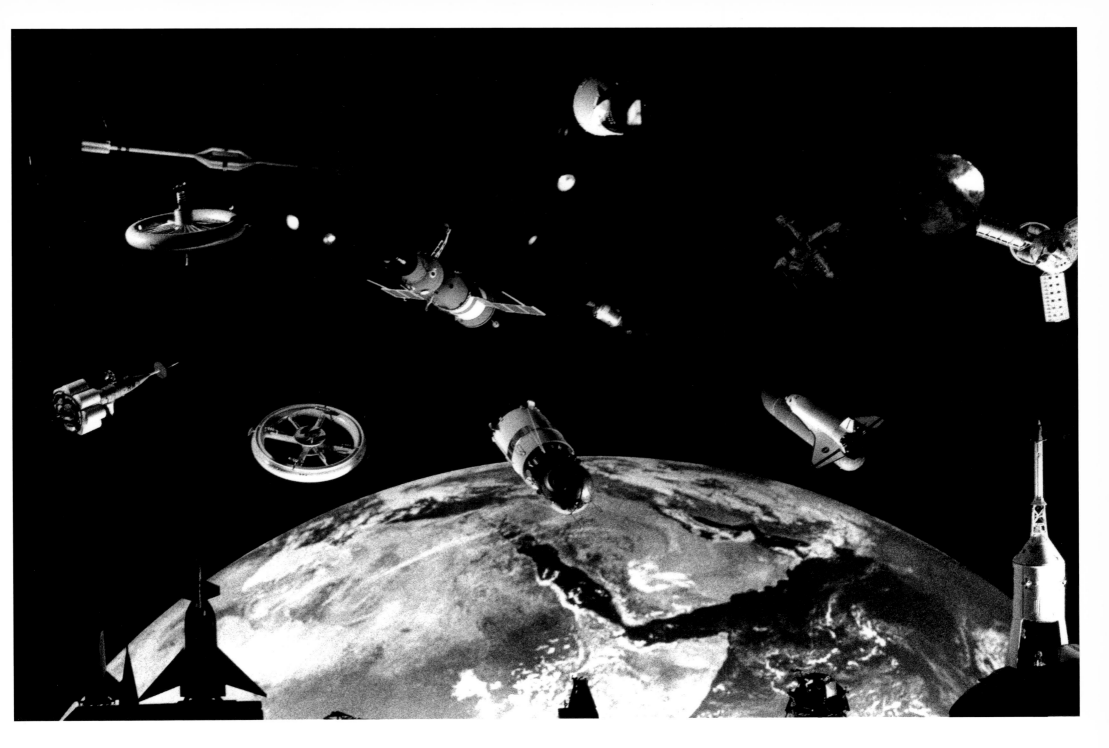

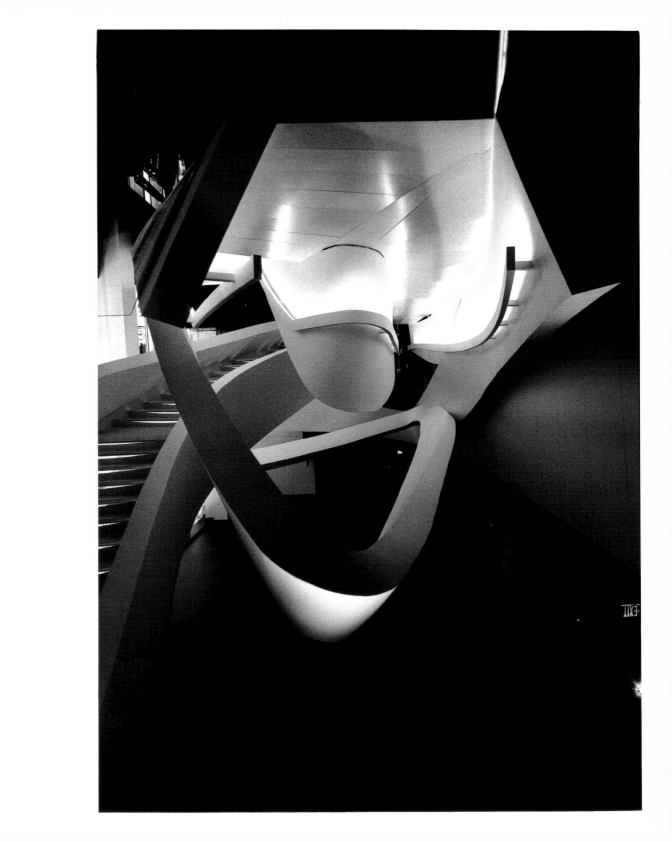

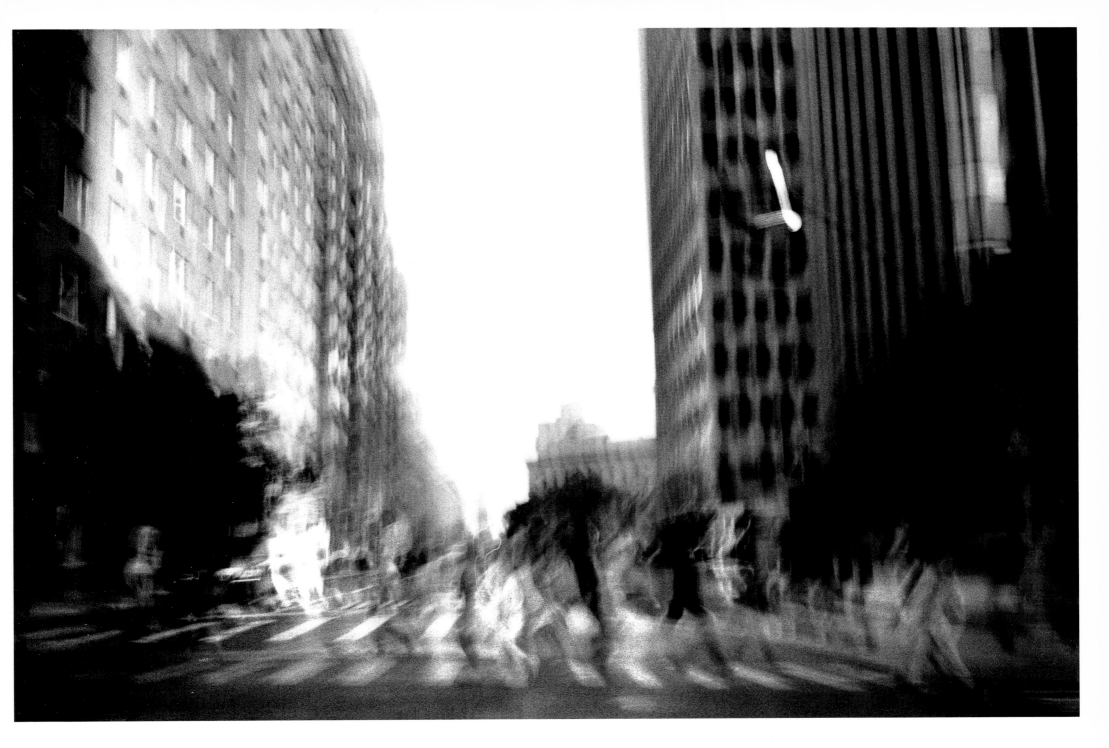

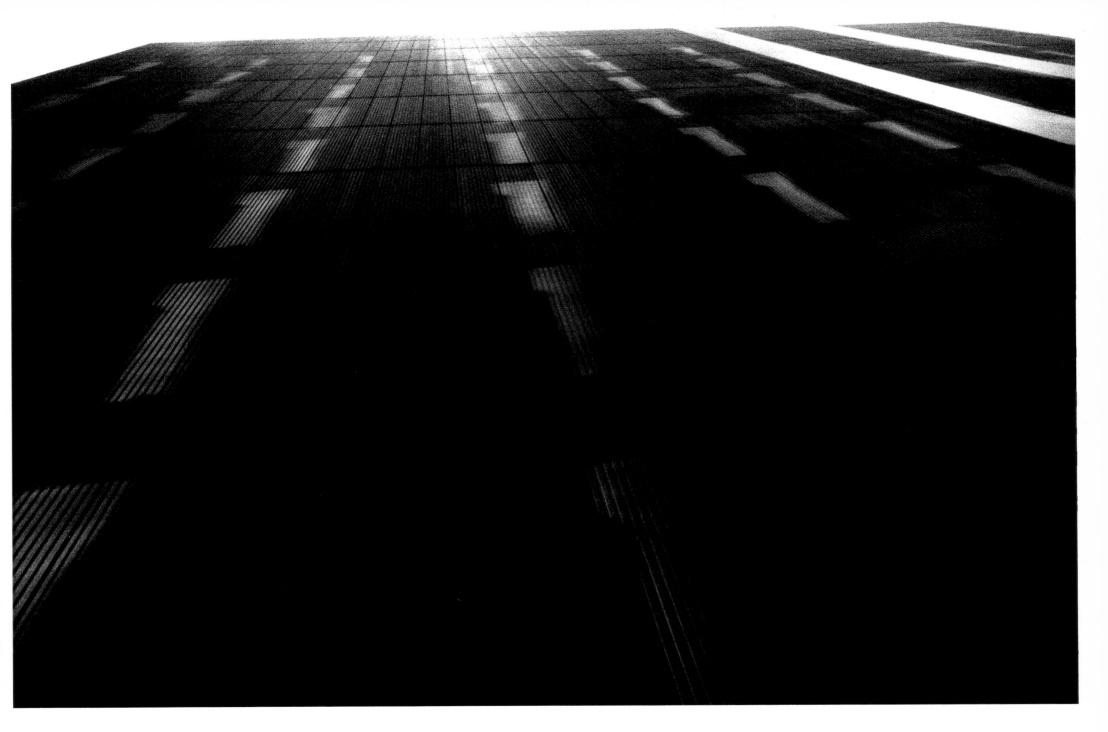

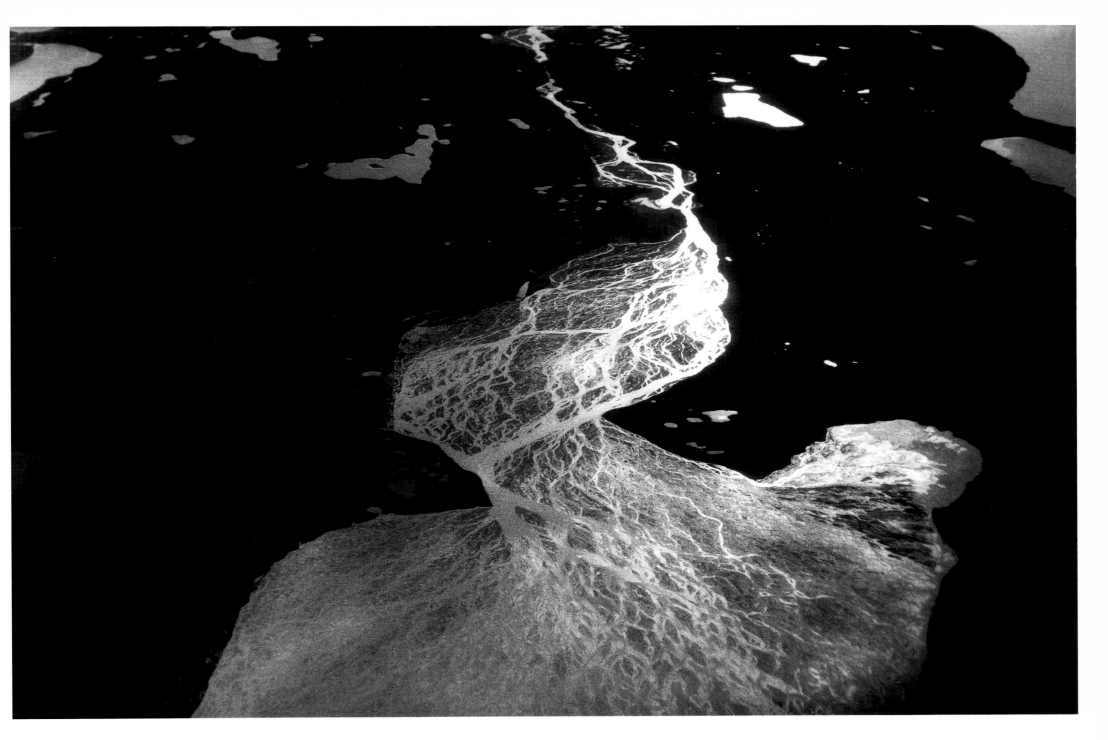

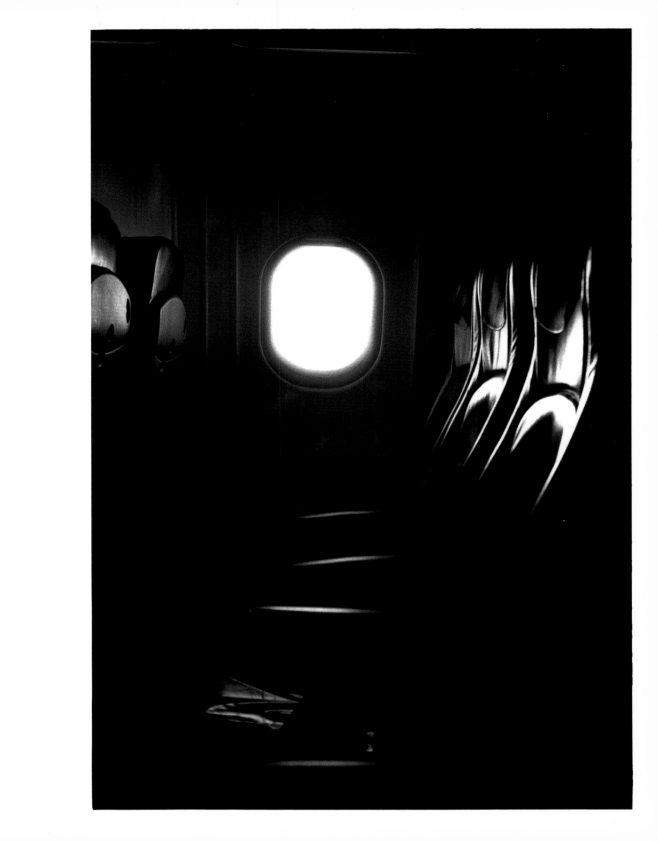

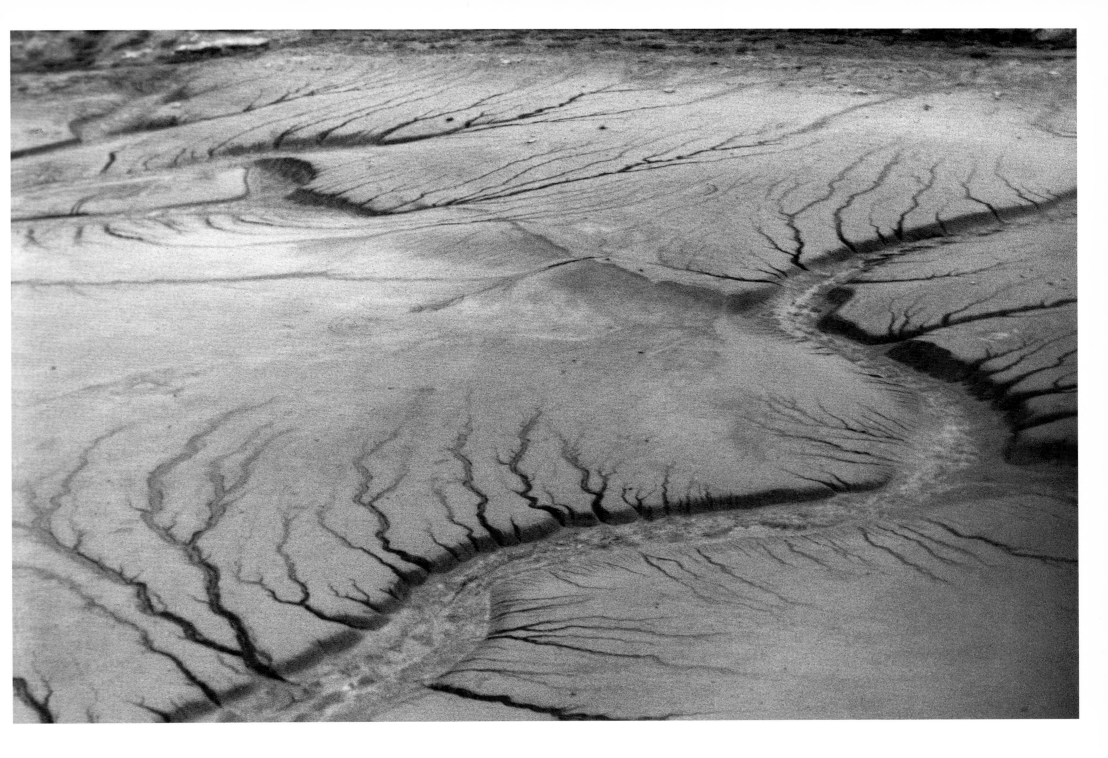

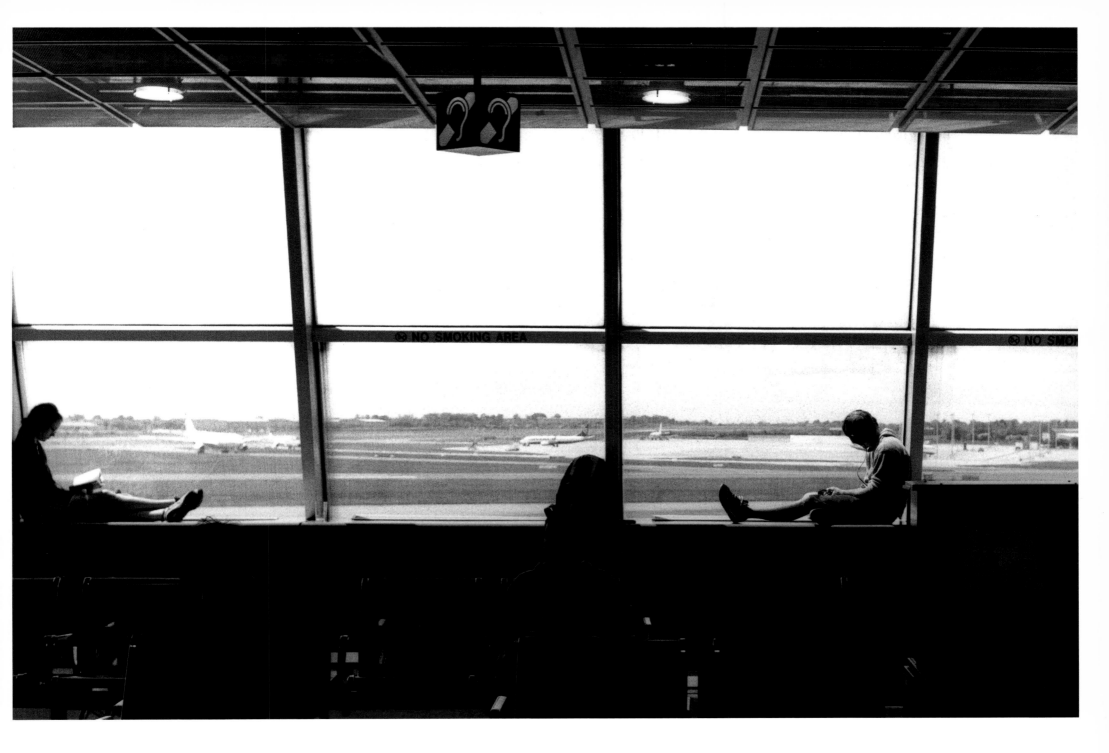

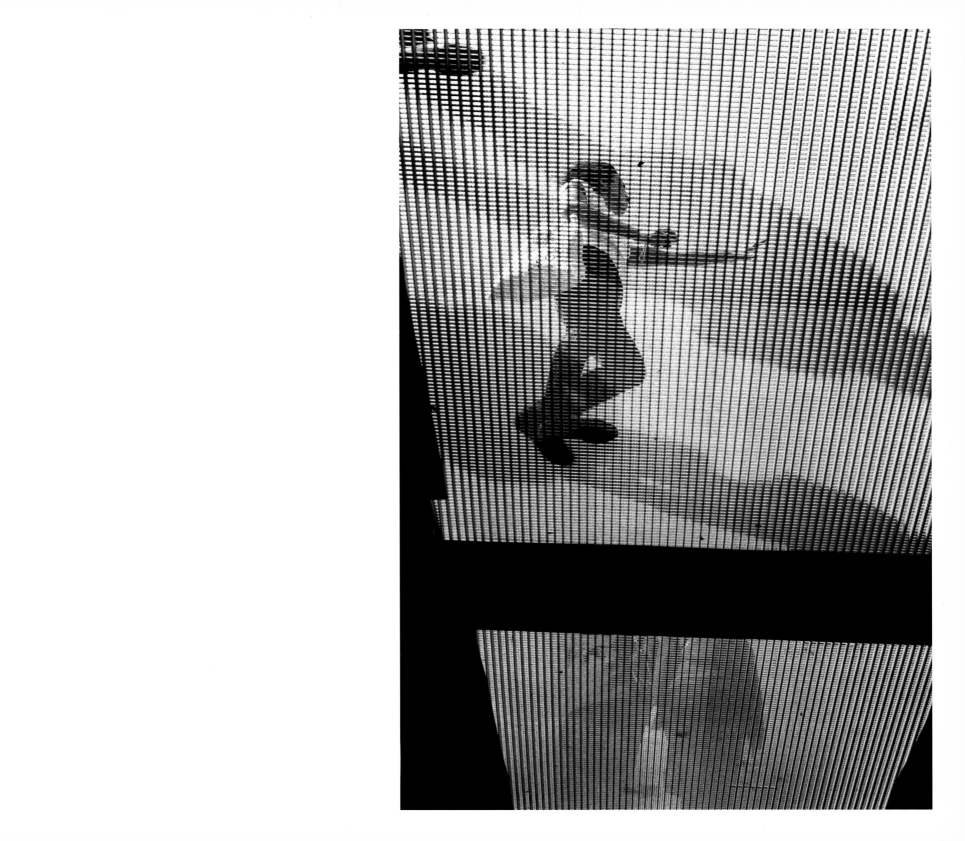

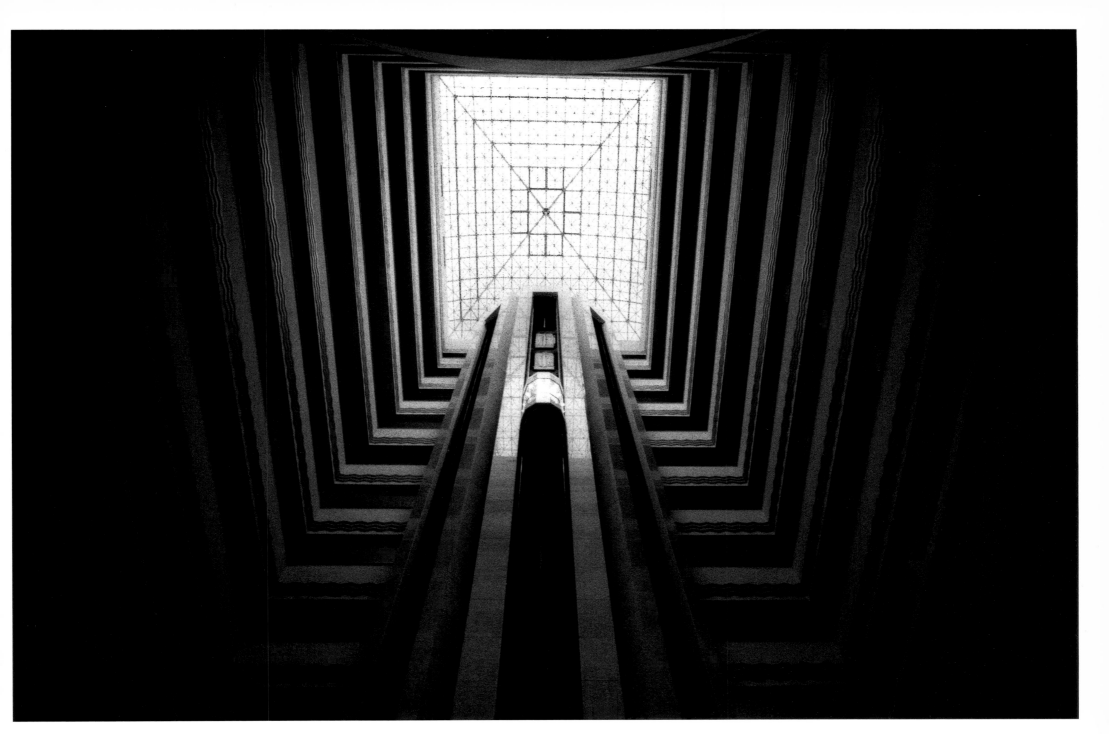

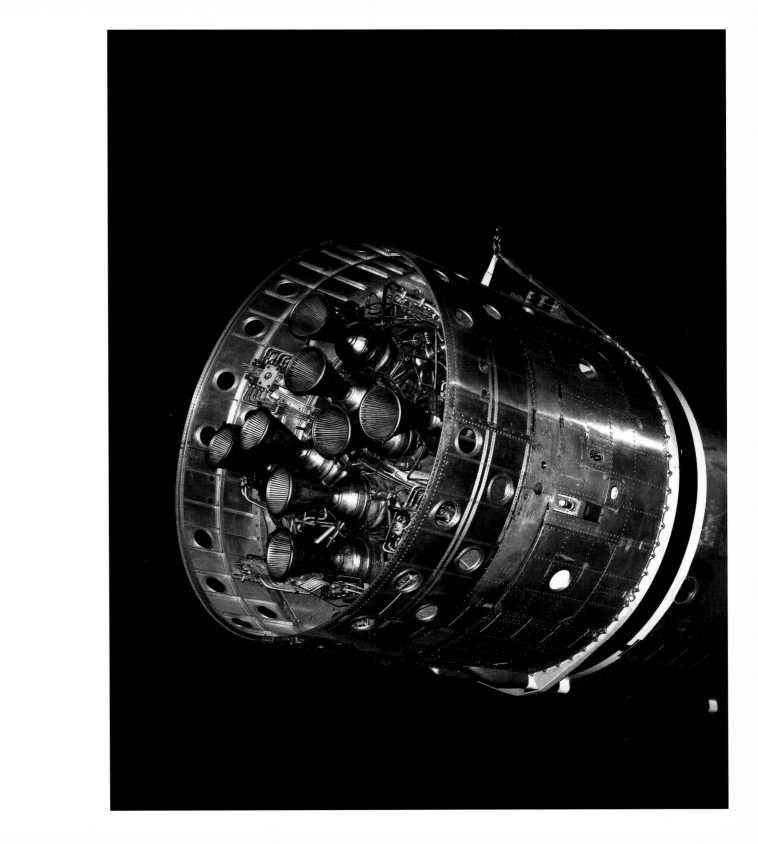

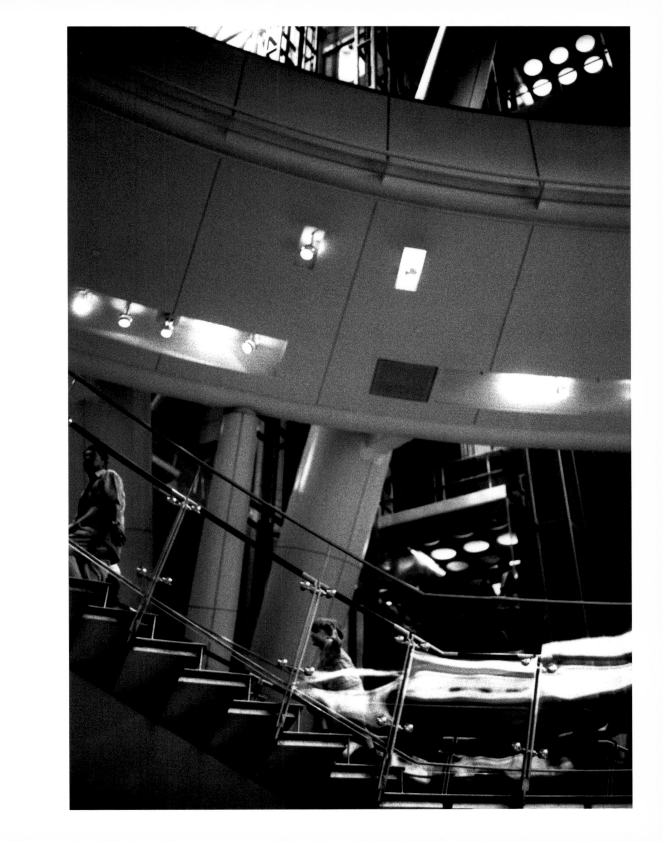

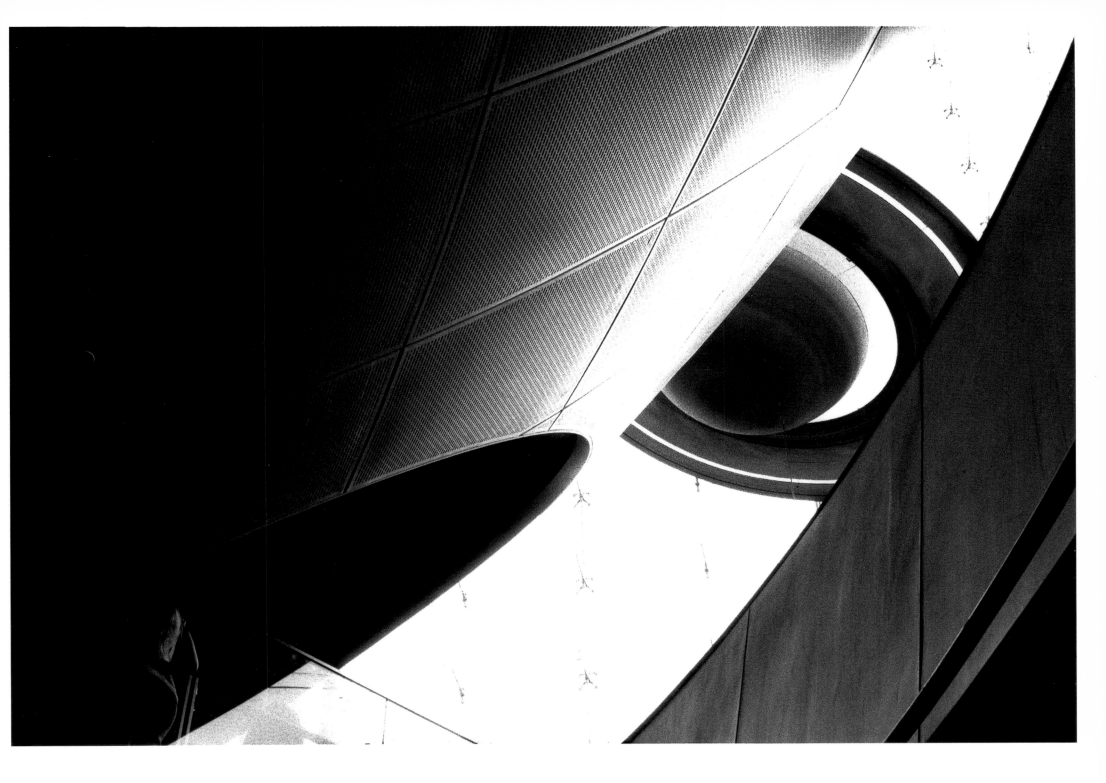

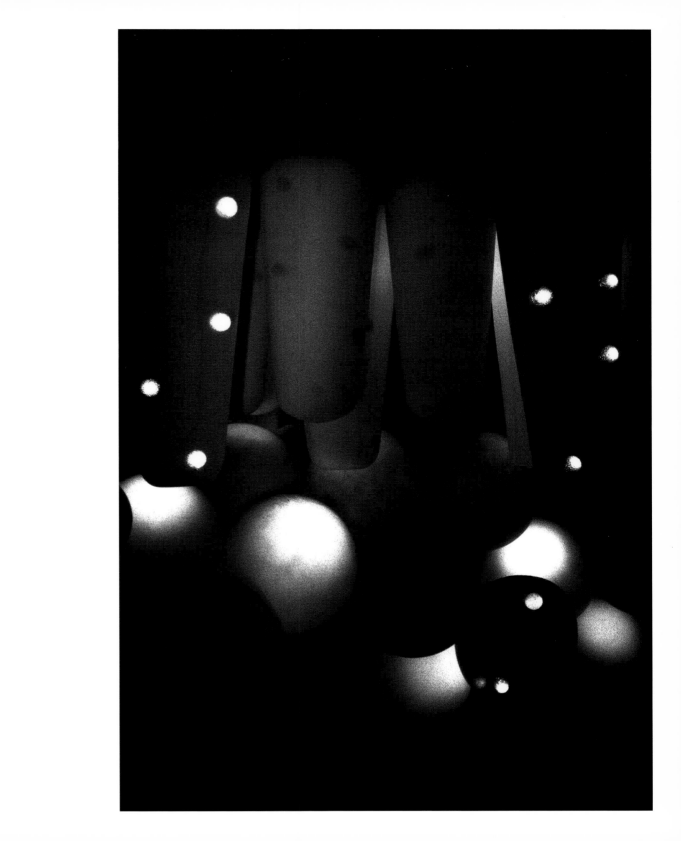

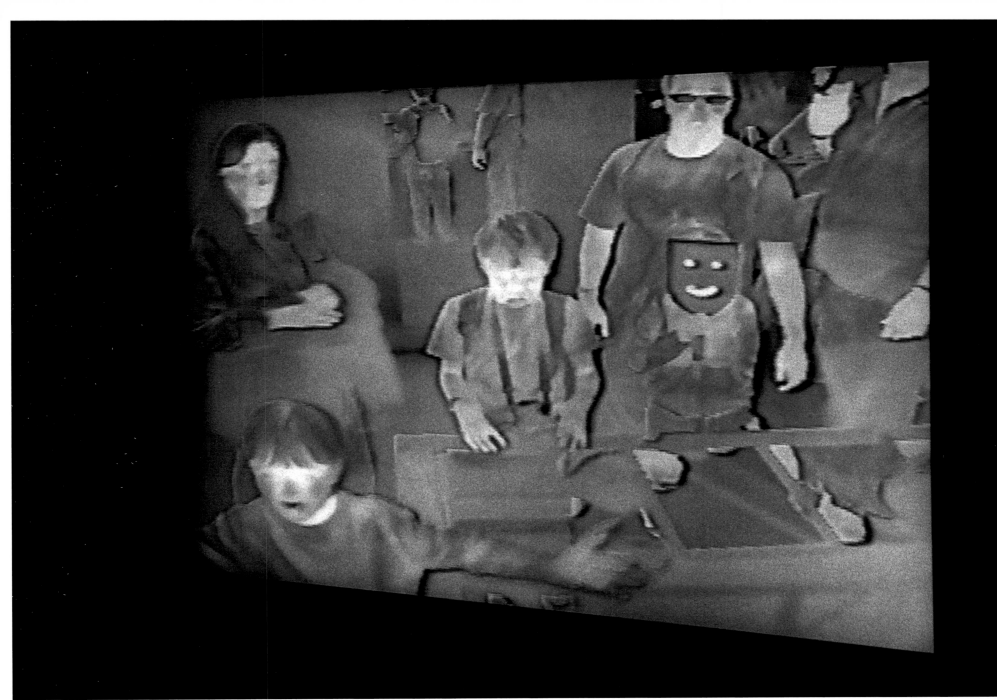

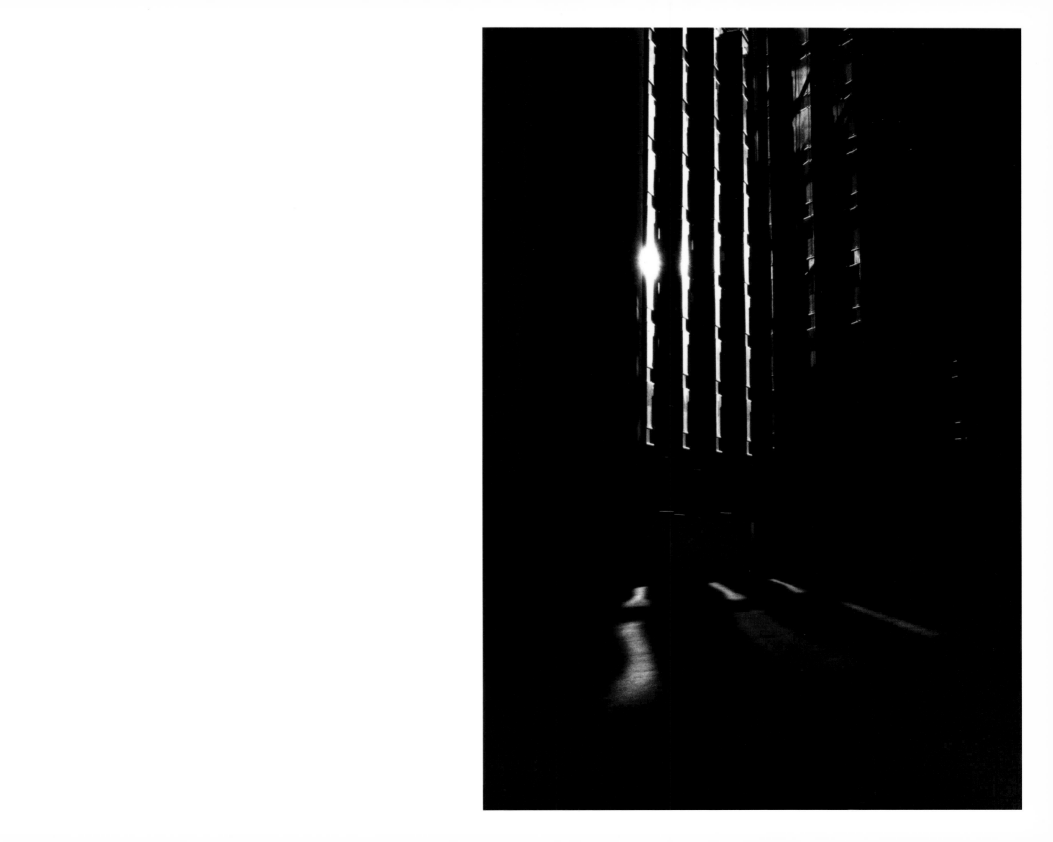

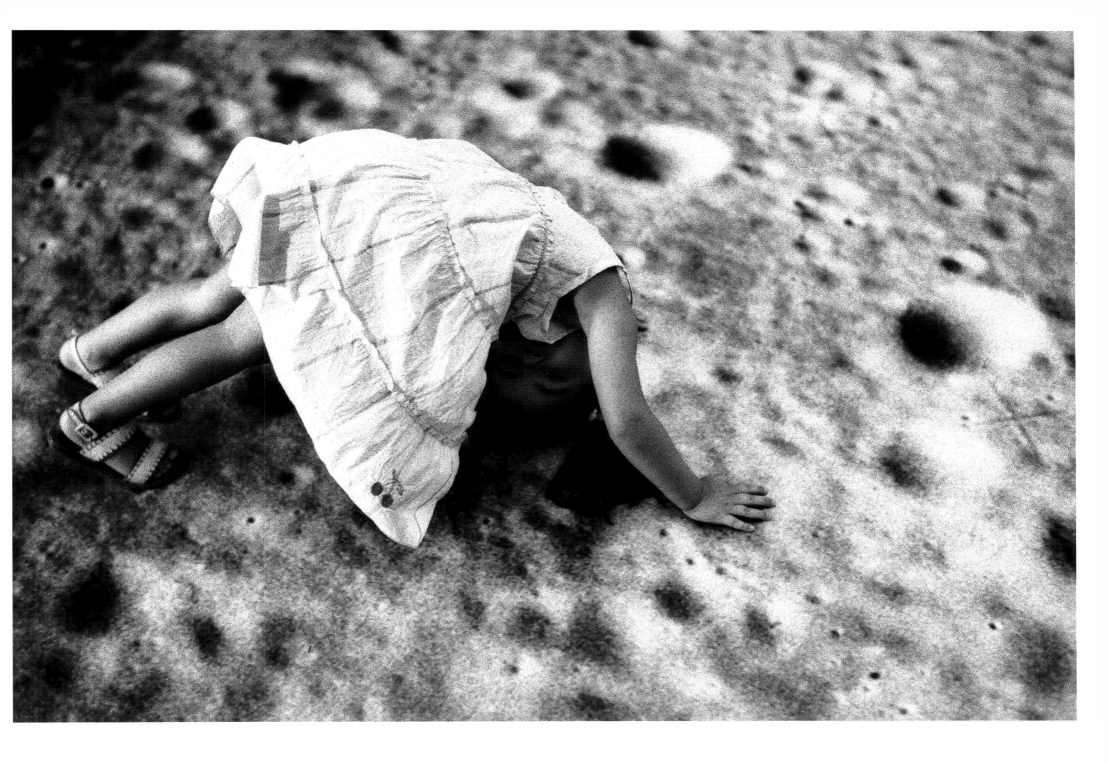

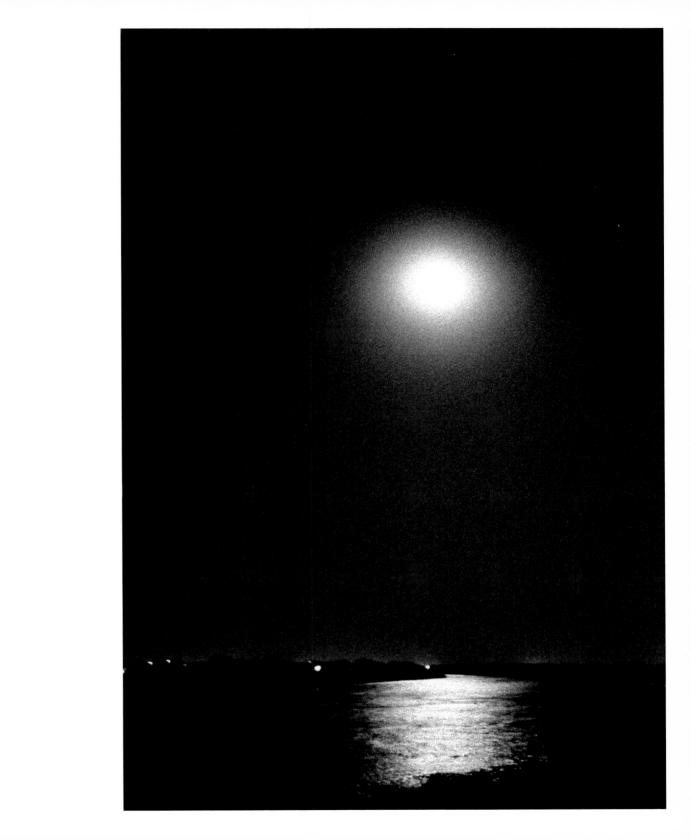

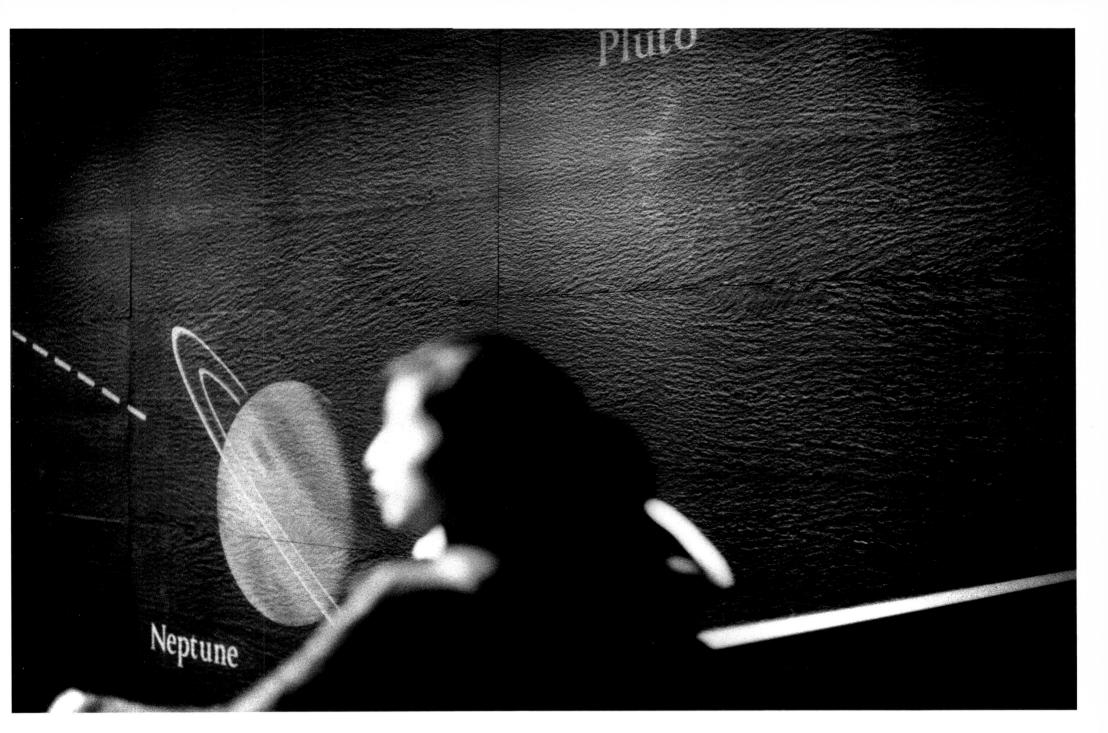

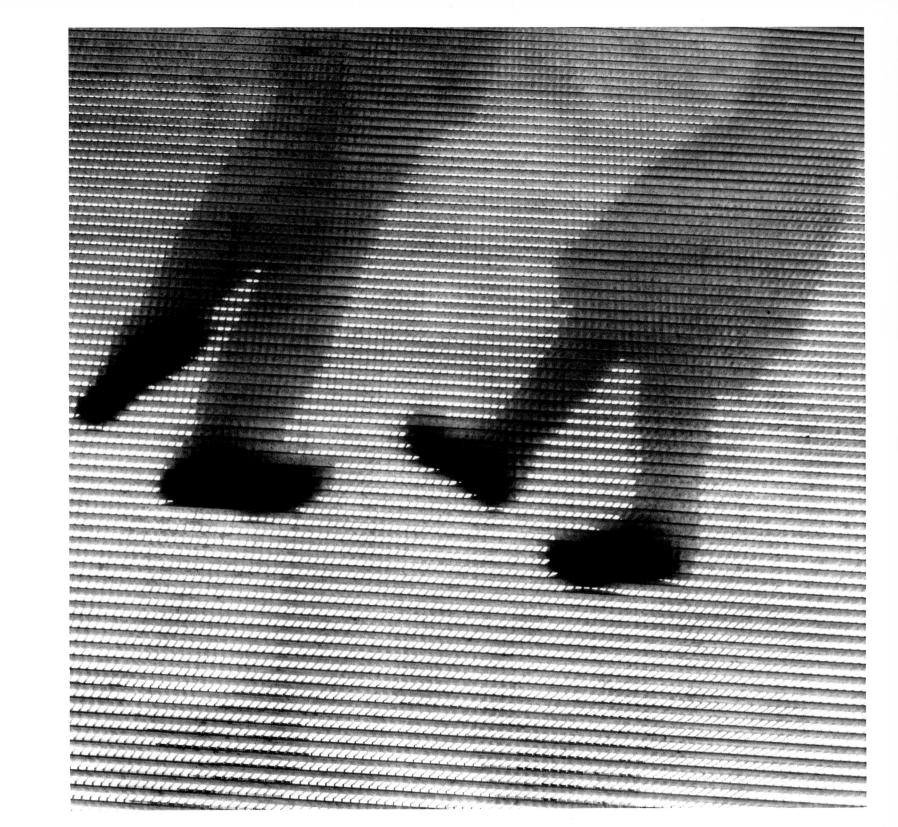

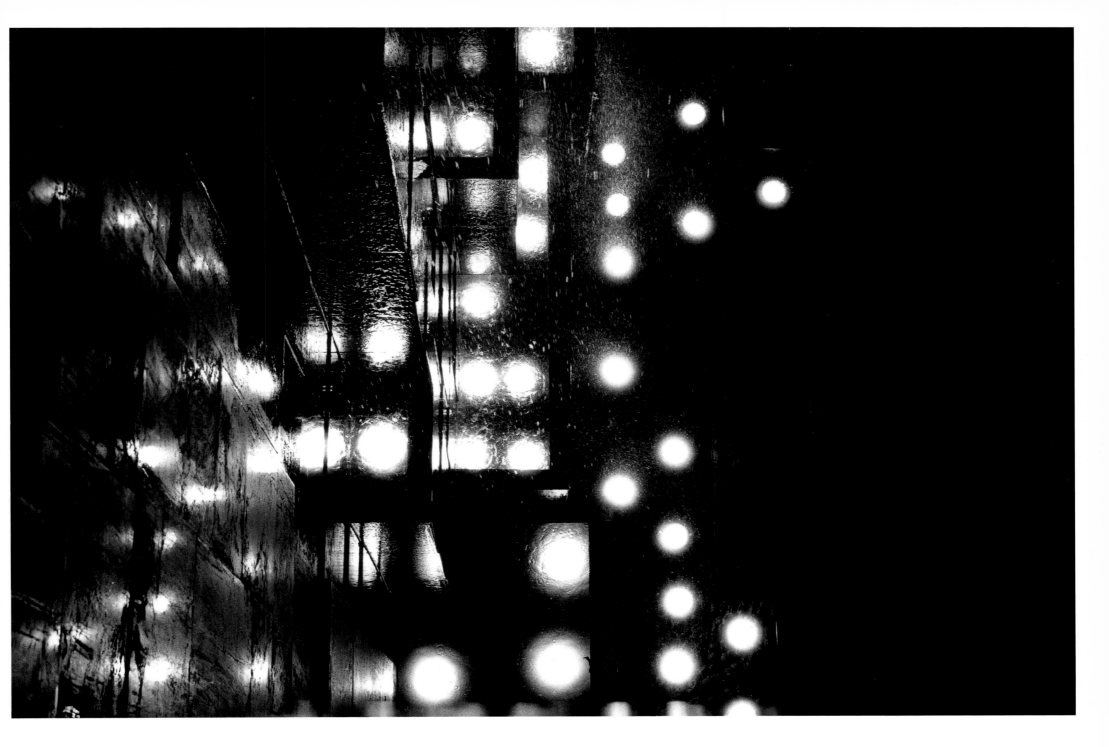

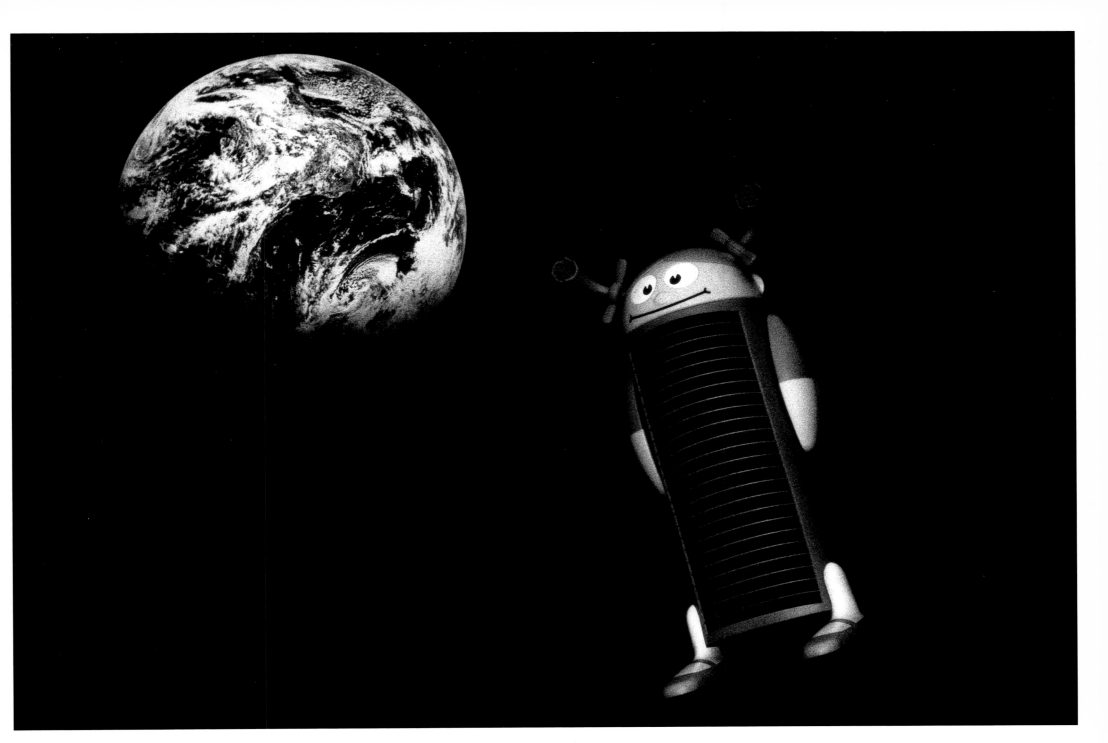

List of Works
Elenco delle opere

I used a Leica M5 camera (with the exception of a few
photos taken with a medium-format analogical camera) with
mid and high sensitivity black-and-white film. The printing
was done by hand in black and white. The blurred
photographs were done with freehand motion. The photos
on pages 105 and 115 should be considered a *mise en
scène*. The titles of the images, in italics, are made-up
and at times intentionally refer to sci-fi movies.
The photographs in this publication were taken with
an artistic intention.

Ho utilizzato una macchina fotografica Leica M5
(con l'eccezione di poche foto scattate con un apparecchio
analogico di medio formato) e pellicole in bianco e nero
a media e alta sensibilità. La stampa delle foto
è stata effettuata manualmente in bianco e nero.
Le fotografie di mosso sono state scattate a mano libera.
Le foto di pag. 105 e pag. 115 sono da considerarsi come
una *mise en scène*. I titoli delle immagini, in corsivo,
sono di pura fantasia e talvolta si rifanno deliberatamente
ai film del genere *science-fiction*.
Le fotografie riportate sono state eseguite
con una finalità artistica.

Biography

Giuseppe Ripa was born in 1962 in Ragusa (Sicily). He attended the Liceo Classico in Rovereto (Trento) and graduated in Economics from the Bocconi University in Milan.

"Traveler and photographer," he started taking photographs, devoting himself to travel reportage, in black and white and in color, concerning Europe, Africa (particularly the Sahara area), and Asia. His work is characterized by an uncommon expressiveness, formal rigor, a remarkable feeling for composition, as well as a profound ability to evoke themes such as memory, identity, and the destiny of humankind.

In May 2003, he exhibited *Il sorriso del Buddha* at the Agfa Gallery in Milan, a reportage on the former royal capitals of Laos, Luang Prabang, and Vientiane. The fascinating exoticism of the color pictures, naive and dreamy though never oleographic, is set against a rigorous, essential black and white in order to better capture the location's memory and sacredness.

In June 2003 at the Feltrinelli exposition space in Piazza Piemonte in Milan, he presented *Memorie di pietra*. A black-and-white photo investigation on the ruins of Angkor, the work functions as a metaphor for humankind's interior and collective memory.

In October 2003, during the International Archeological Film Festival, Ripa exhibited two works, *Memorie di pietra* and *Anima Mundi*, in the Fausto Melotti Auditorium at MART (Museo d'Arte Moderna e Contemporanea di Trento e Rovereto) in Rovereto. *Anima Mundi*—which included photographs taken in Europe, America, Asia, and Africa—is an artistic and spiritual journey to the roots of the sacred, revealing humanity's common struggle towards the transcendent. At the same time, the exploration suggestively and evocatively develops themes such as mystery, beauty, and the memory of the sacred.

From September 18 to December 14, 2004, *Anima Mundi* was presented in a new version at the Museo Diocesano of Milan. The exhibition, curated by Professor Paolo Biscottini, Director of the Museo Diocesano, was extended—at the request of the public and critics—until January 31, 2005.

In September 2004, the publisher Charta issued the monograph *Anima Mundi* in a bilingual version, with texts by Paolo Biscottini, Roberto Mutti, and the artist himself.

In May 2006, upon the initiative of the Regional Council of Trentino-Alto Adige SudTirol, the artist held the black-and-white photo exhibition, *Tibet*, at the Sala del Consiglio Regionale in Trento. The fruit of in-depth documentation, this reportage narrates how the Tibetan people, despite persecution on the part of Chinese authorities, have maintained intact their Buddhist faith and continue to fight in order to keep their own cultural traditions. On the occasion of this exhibition, Charta published, in a bilingual edition, the photo album *Tibet*, with texts by Roberto Mutti and the artist himself. The exhibition was hosted at Centro Trevi in Bolzano during March 2007.

In November 2006, the photo exhibition *Memorie di pietra* was proposed once again at the exposition space Cargo & Hightech in Milan. Charta published a catalogue, with the same title, containing texts by Roberto Mutti and the artist himself.

In March 2008, the black-and-white photo exhibition, *Lightly*, was installed in Milan at the Unicredit Banca Spazio Milano gallery; the catalogue was published by Charta. Set in a place that is highly symbolic of Milan's urban life like the Trade Fair, the investigation takes into account the city's different souls, condensed in the spaces and figures that give life to a complex microcosm where reality and fantasy find unexpected common ground. The show was curated by Walter Guadagnini.

From December 2, 2008, to January 30, 2009, Ripa held his black-and-white photo exhibit *Aquarium* at the Galleria Giacomo Manoukian Noseda in Milan. Set in some of the most evocative aquariums of Europe, this work highlights the ambiguous charm that characterizes our atavistic relationship with animals, at the same time both near and distant, familiar and alien, real and fantastical. The animals, persons, architecture of the aquariums, and each element is led to the incessant flow of the water, so similar to that of memory in its alternating movement from the surface to great depths. For the exhibition, Charta published *Aquarium* in a bilingual edition, with texts by Walter Guadagnini and the artist himself.

From January 14 to February 27, 2010, Ripa displays his artistic investigation *Moondance* at the Leica Gallery in New York; the exhibition is supported by the Italian Cultural Institute of New York and is curated by its Director, Renato Miracco. For the occasion, Charta has published *Moondance*.

Giuseppe Ripa lives and works in Milan.

Biografia

Giuseppe Ripa nasce nel 1962 a Ragusa (Sicilia), frequenta il Liceo Classico di Rovereto (Trento) e si laurea in Economia e Commercio all'Università Bocconi di Milano.

Viaggiatore e fotografo, si dedica inizialmente al reportage di viaggio, in bianco e nero e a colori, riguardante l'Europa, l'Africa (in particolare l'area sahariana) e l'Asia. I suoi lavori si caratterizzano per una non comune capacità espressiva, per rigore formale e spiccato senso compositivo, e per una profonda valenza evocativa di temi quali la memoria, l'identità e il destino dell'uomo.

Nel maggio 2003 espone presso la galleria Agfa di Milano *Il sorriso del Buddha*, reportage sulle antiche capitali reali del Laos (Luang Prabang e Vientiane). All'esotismo affascinante e mai oleografico, naïf e sognante delle immagini a colori, contrappone un rigoroso ed essenziale bianco e nero, per meglio recuperare la memoria e la sacralità dei luoghi.

Nel giugno 2003 la ricerca fotografica in bianco e nero *Memorie di pietra*, sulle rovine di Angkor, intese come metafora della memoria collettiva e interiore dell'uomo, è presentata presso lo spazio espositivo della Feltrinelli di Piazza Piemonte a Milano.

Nell'ottobre dello stesso anno, a Rovereto, espone due lavori, *Memorie di pietra* e *Anima Mundi*, presso le sale dell'Auditorium Fausto Melotti del MART (Museo di Arte Moderna e Contemporanea di Trento e Rovereto) nell'ambito della Rassegna internazionale del cinema archeologico. *Anima Mundi* può considerarsi un viaggio artistico e spirituale alle radici del sacro: il lavoro evidenzia una comune tensione dell'umanità (le fotografie sono state scattate in Europa, America, Asia e Africa) verso il trascendente. Allo stesso tempo la ricerca sviluppa, in modo suggestivo ed evocativo, temi quali il mistero, la bellezza e la memoria del sacro.

Dal 18 settembre al 12 dicembre 2004 *Anima Mundi*, in una nuova versione, è proposta al Museo Diocesano di Milano. La mostra, curata dal direttore professor Paolo Biscottini, è prorogata, per consenso di pubblico e critica, fino al 31 gennaio 2005.

Nel settembre 2004 l'editore Charta pubblica, in versione bilingue, il libro fotografico *Anima Mundi*, con testi introduttivi di Paolo Biscottini, Roberto Mutti e dell'autore.

Nel maggio 2006, su iniziativa del Consiglio Regionale del Trentino-Alto Adige Südtirol, espone presso la Sala del Consiglio Regionale di Trento la mostra fotografica in bianco e nero *Tibet*. Frutto di un accurato lavoro di documentazione, il reportage racconta come il popolo tibetano, nonostante la persecuzione delle autorità cinesi, mantenga integra la propria fede buddista e lotti per conservare le proprie tradizioni culturali. In occasione della mostra, l'editore Charta pubblica, in versione bilingue, il libro fotografico *Tibet*, con testi introduttivi di Roberto Mutti e dell'autore. La mostra viene ospitata presso il Centro Trevi di Bolzano nel marzo 2007.

Nel novembre 2006, la mostra fotografica *Memorie di pietra* viene riproposta presso lo spazio espositivo di Cargo & Hightech a Milano. Charta pubblica l'omonimo catalogo con testi introduttivi di Roberto Mutti e dell'autore.

Nel marzo 2008 viene allestita a Milano la mostra fotografica in bianco e nero *Lightly* presso la galleria Spazio Milano di Unicredit Banca; il catalogo viene pubblicato da Charta. Ambientata in un luogo fortemente simbolico della vita urbana di Milano come la Fiera, la ricerca tiene conto delle diverse anime della città, condensate negli spazi e nelle figure che danno vita a un microcosmo complesso dove realtà e fantasia trovano un inatteso punto di incontro. La mostra è curata da Walter Guadagnini.

Dal 2 dicembre 2008 al 30 gennaio 2009 espone la ricerca fotografica in bianco e nero *Aquarium* presso la Galleria Giacomo Manoukian Noseda di Milano.

Ambientato in alcuni dei più suggestivi acquari d'Europa, il lavoro mette in risalto l'ambiguo fascino che caratterizza il nostro atavico rapporto con gli animali, allo stesso tempo vicini e lontani, familiari e alieni, reali e fantastici. Gli animali, le persone, gli spazi architettonici degli acquari, ogni elemento viene ricondotto all'incessante fluire dell'acqua, così simile a quello della memoria nel suo alterno movimento dalla superficie alla profondità. In occasione della mostra Charta pubblica l'omonimo libro in versione bilingue, con testi di Walter Guadagnini e dell'autore.

Dal 14 gennaio al 27 febbraio 2010 espone la ricerca artistica *Moondance* presso la Leica Gallery di New York. La mostra ha il supporto dell'Istituto Italiano di Cultura di New York ed è curata dal suo direttore, Renato Miracco. Per l'occasione Charta pubblica l'omonimo libro.

Giuseppe Ripa vive e lavora a Milano.

To find out more about Charta,
and to learn about our most recent publications, visit

Per saperne di più su Charta,
ed essere sempre aggiornato sulle novità, entra in

www.chartaartbooks.it

Printed in October 2009
by Leva spa, Sesto San Giovanni
for Edizioni Charta